国家示范性高等职业院校
艺术设计专业精品教材

高职高专艺术设计类"十二五"规划教材

艺术设计专业采风与考察

YISHU SHEJI
ZHUANYE CAIFENG
YU KAOCHA

主　编	蒋粤闽	王文婷		
副主编	吴锡平	赵晨雪	陈　君	黄　洁
	刘永超	孙秀春	陈春花	陈慧姝
参　编	陈加烙	诸燕亚	滕　菲	林培亮
	陈旭彤	黄　坚	徐　彩	徐　琳
	牛晓鹏	陈崇刚		

华中科技大学出版社
http://www.hustp.com
中国·武汉

内 容 简 介

本书分为建筑速写、风景写生、摄影采风纪实与考察资料收集整合、专业设计考察、教学安排与指导和作品欣赏六个项目。本书编写思路清晰，条理清楚，层次分明，不仅保持了采风写生的基础工具书的作用，而且具备了设计考察环节的指导作用，填补了当前艺术设计专业采风考察中专业基础课与专业设计课无法融合的教学缺憾。本书重视培养学生的综合考察能力和知识运用能力。

图书在版编目(CIP)数据

艺术设计专业采风与考察/蒋粤闽　王文婷　主编.—武汉：华中科技大学出版社，2011.9（2022.1重印）
ISBN 978-7-5609-7182-7

Ⅰ.艺…　Ⅱ.①蒋…②王…　Ⅲ.艺术-设计-高等职业教育-教材　Ⅳ.J06

中国版本图书馆 CIP 数据核字(2011)第 129343 号

艺术设计专业采风与考察　　　　　　　　　　　蒋粤闽　王文婷　主编

策划编辑：曾　光　彭中军
责任编辑：彭中军
封面设计：龙文装帧
责任校对：祝　菲
责任监印：张正林
出版发行：华中科技大学出版社(中国·武汉)
　　　　　武昌喻家山　邮编：430074　电话：(027)87557437
录　　排：龙文装帧
印　　刷：湖北新华印务有限公司
开　　本：880 mm×1230 mm　1/16
印　　张：7
字　　数：225千字
版　　次：2022年1月第1版第6次印刷
定　　价：39.00元

本书若有印装质量问题，请向出版社营销中心调换
全国免费服务热线：400-6679-118　竭诚为您服务
版权所有　侵权必究

国家示范性高等职业院校艺术设计专业精品教材
高职高专艺术设计类"十二五"规划教材
基于高职高专艺术设计传媒大类课程教学与教材开发的研究成果实践教材

编审委员会名单

■ 顾　问　（排名不分先后）

王国川　教育部高职高专教指委协联办主任
夏万爽　教育部高等学校高职高专艺术设计类专业教学指导委员会委员
江绍雄　教育部高等学校高职高专艺术设计类专业教学指导委员会委员
陈　希　教育部高等学校高职高专艺术设计类专业教学指导委员会委员
陈文龙　教育部高等学校高职高专艺术设计类专业教学指导委员会委员
彭　亮　教育部高等学校高职高专艺术设计类专业教学指导委员会委员
陈　新　教育部高等学校高职高专艺术设计类专业教学指导委员会委员

■ 总　序

姜大源　教育部职业技术教育中心研究所学术委员会秘书长
　　　　《中国职业技术教育》杂志主编
　　　　中国职业技术教育学会理事、教学工作委员会副主任、职教课程理论与开发研究会主任

■ 编审委员会　（排名不分先后）

万良保	吴　帆	黄立元	陈艳麒	许兴国	肖新华	杨志红	李胜林	裴　兵	张　程	吴　琰
葛玉珍	任雪玲	黄　达	殷　辛	廖运升	王　茜	廖婉华	张容容	张震甫	薛保华	余戡平
陈锦忠	张晓红	马金萍	乔艺峰	丁春娟	蒋尚文	龙　英	吴玉红	岳金莲	瞿思思	肖楚才
刘小艳	郝灵生	郑伟方	李翠玉	覃京燕	朱圳基	石晓岚	赵　璐	洪易娜	李　华	杨艳芳
李　璇	郑蓉蓉	梁　茜	邱　萌	李茂虎	潘春利	张歆旋	黄　亮	翁蕾蕾	刘雪花	朱岱力
熊　莎	欧阳丹	钱丹丹	高倬君	姜金泽	徐　斌	王兆熊	鲁　娟	余思慧	袁丽萍	盛国森
林　蛟	黄兵桥	肖友民	曾易平	白光泽	郭新宇	刘素平	李　征	许　磊	万晓梅	侯利阳
王　宏	秦红兰	胡　信	王唯茵	唐晓辉	刘媛媛	马丽芳	张远珑	李松励	金秋月	冯越峰
李琳琳	董　雪	王双科	潘　静	张成子	张丹丹	李　琰	胡成明	黄海宏	郑灵燕	杨　平
陈杨飞	王汝恒	李锦林	矫荣波	邓学峰	吴天中	邵爱民	王　慧	余　辉	杜　伟	王　佳
税明丽	陈　超	吴金柱	陈崇刚	杨　超	李　楠	陈春花	罗时武	武建林	刘　晔	陈旭彤
乔　璐	管学理	权凌枫	张　勇	冷先平	任康丽	严昶新	孙晓明	戚　彬	许增健	余学伟
陈绪春	姚　鹏	王翠萍	李　琳	刘　君	孙建军	孟祥云	徐　勤	李　兰	桂元龙	江敬艳
刘兴邦	陈峥强	朱　琴	王海燕	熊　勇	孙秀春	姚志奇	袁　铀	杨淑珍	李迎丹	黄　彦
谢　岚	肖机灵	韩云霞	刘　卷	刘　洪	董　萍	赵家富	常丽群	刘永福	姜淑媛	郑　楠
张春燕	史树秋	陈　杰	牛晓鹏	谷　莉	刘金刚	汲晓辉	刘利志	高　昕	刘　璞	杨晓飞
高　卿	陈志勤	江广城	钱明学	于　娜	杨清虎					

国家示范性高等职业院校艺术设计专业精品教材
高职高专艺术设计类"十二五"规划教材
基于高职高专艺术设计传媒大类课程教学与教材开发的研究成果实践教材

组编院校(排名不分先后)

广州番禺职业技术学院	湖南大众传媒职业技术学院	天津轻工职业技术学院
深圳职业技术学院	黄冈职业技术学院	重庆城市管理职业学院
天津职业大学	无锡商业职业技术学院	顺德职业技术学院
广西机电职业技术学院	南宁职业技术学院	武汉职业技术学院
常州轻工职业技术学院	广西建设职业技术学院	黑龙江建筑职业技术学院
邢台职业技术学院	江汉艺术职业学院	乌鲁木齐职业大学
长江职业学院	淄博职业学院	黑龙江省艺术设计协会
上海工艺美术职业学院	温州职业技术学院	冀中职业学院
山东科技职业学院	邯郸职业技术学院	湖南中医药大学
随州职业技术学院	湖南女子学院	广西大学农学院
大连艺术职业学院	广东文艺职业学院	山东理工大学
潍坊职业学院	宁波职业技术学院	湖北工业大学
广州城市职业学院	潮汕职业技术学院	重庆三峡学院美术学院
武汉商业服务学院	四川建筑职业技术学院	湖北经济学院
甘肃林业职业技术学院	海口经济学院	内蒙古农业大学
湖南科技职业学院	威海职业学院	重庆工商大学设计艺术学院
鄂州职业大学	襄樊职业技术学院	石家庄学院
武汉交通职业学院	武汉工业职业技术学院	河北科技大学理工学院
石家庄东方美术职业学院	南通纺织职业技术学院	江南大学
漳州职业技术学院	四川国际标榜职业学院	北京科技大学
广东岭南职业技术学院	陕西服装艺术职业学院	襄樊学院
石家庄科技工程职业学院	湖北生态工程职业技术学院	南阳理工学院
湖北生物科技职业学院	重庆工商职业学院	广西职业技术学院
重庆航天职业技术学院	重庆工贸职业技术学院	三峡电力职业学院
江苏信息职业技术学院	宁夏职业技术学院	唐山学院
湖南工业职业技术学院	无锡工艺职业技术学院	苏州经贸职业技术学院
无锡南洋职业技术学院	云南经济管理职业学院	唐山工业职业技术学院
武汉软件工程职业学院	内蒙古商贸职业学院	广东纺织职业技术学院
湖南民族职业学院	十堰职业技术学院	昆明冶金高等专科学校
湖南环境生物职业技术学院	青岛职业技术学院	江西财经大学
长春职业技术学院	湖北交通职业技术学院	天津财经大学珠江学院
石家庄职业技术学院	绵阳职业技术学院	广东科技贸易职业学院
河北工业职业技术学院	湖北职业技术学院	北京镇德职业学院
广东建设职业技术学院	浙江同济科技职业学院	广东轻工职业技术学院
辽宁经济职业技术学院	沈阳市于洪区职业教育中心	辽宁装备制造职业技术学院
武昌理工学院	安徽现代信息工程职业学院	湖北城市建设职业技术学院
武汉城市职业学院	武汉民政职业学院	黑龙江林业职业技术学院

总序

世界职业教育发展的经验和我国职业教育发展的历程都表明，职业教育是提高国家核心竞争力的要素。职业教育的这一重要作用，主要体现在两个方面。其一，职业教育承载着满足社会需求的重任，是培养为社会直接创造价值的高素质劳动者和专门人才的教育。职业教育既是经济发展的需要，又是促进就业的需要。其二，职业教育还承载着满足个性发展需求的重任，是促进青少年成才的教育。因此，职业教育既是保证教育公平的需要，又是教育协调发展的需要。

这意味着，职业教育不仅有自己的特定目标——满足社会经济发展的人才需求，以及与之相关的就业需求，而且有自己的特殊规律——促进不同智力群体的个性发展，以及与之相关的智力开发。

长期以来，由于我们对职业教育作为一种类型教育的规律缺乏深刻的认识，加之学校职业教育又占据绝对主体地位，因此职业教育与经济、与企业联系不紧，导致职业教育的办学未能冲破"供给驱动"的束缚；由于与职业实践结合不紧密，职业教育的教学也未能跳出学科体系的框架，所培养的职业人才，其职业技能的"专"、"深"不够，工作能力不强，与行业、企业的实际需求及我国经济发展的需要相距甚远。实际上，这也不利于个人通过职业这个载体实现自身所应有的职业生涯的发展。

因此，要遵循职业教育的规律，强调校企合作、工学结合，"在做中学"，"在学中做"，就必须进行教学改革。职业教育教学应遵循"行动导向"的教学原则，强调"为了行动而学习"、"通过行动来学习"和"行动就是学习"的教育理念，让学生在由实践情境构成的、以过程逻辑为中心的行动体系中获取过程性知识，去解决"怎么做"(经验)和"怎么做更好"(策略)的问题，而不是在由专业学科构成的、以架构逻辑为中心的学科体系中去追求陈述性知识，只解决"是什么"(事实、概念等)和"为什么"(原理、规律等)的问题。由此，作为教学改革核心的课程，就成为职业教育教学改革成功与否的关键。

当前，在学习和借鉴国内外职业教育课程改革成功经验的基础上，工作过程导向的课程开发思想已逐渐为职业教育战线所认同。所谓工作过程，是"在企业里为完成一项工作任务并获得工作成果而进行的一个完整的工作程序"，是一个综合的、时刻处于运动状态但结构相对固定的系统。与之相关的工作过程知识，是情境化的职业经验知识与普适化的系统科学知识的交集，它"不是关于单个事务和重复性质工作的知识，而是在企业内部关系中将不同的子工作予以连接的知识"。以工作过程逻辑展开的课程开发，其内容编排以典型的职业工作任务及实际的职业工作过程为参照系，按照完整行动所特有的"资讯、决策、计划、实施、检查、评价"结构，实现学科体系的解构与行动体系的重构，实现于变化的、具体的工作过程之中获取不变的思维过程和完整的工作训练，实现实体性技术、规范性技术通过过程性技术的物化。

近年来，教育部在高等职业教育领域组织了我国职业教育史上最大的职业教育师资培训项目——中德职教师资培训项目和国家级骨干师资培训项目。这些骨干教师通过学习、了解，接受先进的教学理念和教学模式，结合中国的国情，开发了更适合中国国情、更具有中国特色的职业教育课程模式。

华中科技大学出版社结合我国正在探索的职业教育课程改革，邀请我国职业教育领域的专家、企业技术专家和企业人力资源专家，特别是国家示范校、接受过中德职教师资培训或国家级骨干师资培训的高职院校的骨干教师，为支持、推动这一课程开发应用于教学实践，进行了有意义的探索——相关教材的编写。

华中科技大学出版社的这一探索，有两个特点。

第一，课程设置针对专业所对应的职业领域，邀请相关企业的技术骨干、人力资源管理者及行业著名专家和院校骨干教师，通过访谈、问卷和研讨，提出职业工作岗位对技能型人才在技能、知识和素质方面的要求，结合目前中国高职教育的现状，共同分析、讨论课程设置存在的问题，通过科学合理的调整、增删，确定课程门类及其教学内容。

第二，教学模式针对高职教育对象的特点，积极探讨提高教学质量的有效途径，根据工作过程导向课程开发的实践，引入能够激发学习兴趣、贴近职业实践的工作任务，将项目教学作为提高教学质量、培养学生能力的主要教学方法，把适度够用的理论知识按照工作过程来梳理、编排，以促进符合职业教育规律的、新的教学模式的建立。

在此基础上，华中科技大学出版社组织出版了这套规划教材。我始终欣喜地关注着这套教材的规划、组织和编写。华中科技大学出版社敢于探索、积极创新的精神，应该大力提倡。我很乐意将这套教材介绍给读者，衷心希望这套教材能在相关课程的教学中发挥积极作用，并得到读者的青睐。我也相信，这套教材在使用的过程中，通过教学实践的检验和实际问题的解决，不断得到改进、完善和提高。我希望，华中科技大学出版社能继续发扬探索、研究的作风，在建立具有中国特色的高等职业教育的课程体系的改革之中，作出更大的贡献。

是为序。

<div style="text-align: right;">

教育部职业技术教育中心研究所
学术委员会秘书长
《中国职业技术教育》杂志主编
中国职业技术教育学会理事
教学工作委员会副主任
职教课程理论与开发研究会主任
姜大源 教授
2010 年 6 月 6 日

</div>

前言 QIANYAN

YISHU SHEJI ZHUANYE CAIFENG YU KAOCHA

"艺术设计专业采风与考察"课程是艺术设计专业学生的专业必修课。课程必须通过理论讲授和实地写生的环节来实现教学目的,开设的目的是使学生了解和掌握大自然的光、色规律,运用素描、速写和色彩的表现手段,合理取舍,艺术地表现祖国优美的山川景象。从艺术设计的大背景来看,设计的灵感很多时候来自生活,但生活中很多美好的事物经常被忽视。从现代的一些艺术设计经典案例中,可以体会到中国传统文化对现代设计的影响,可以体验到传统艺术与现代技术的完美融合。年轻一代的设计师如何才能更好地去发现、传承优秀的传统文化艺术,值得年轻人去探索和思考,去开发和研究,借短暂的采风良机,行走思考……

本书依据艺术设计专业教学的需要编写,科学而有针对性地进行采风与设计考察的开展和训练,从实际出发,将传统的写生采风与设计考察联系起来,并结合学生写生采风的特点设计了一套行之有效的教学安排和评价体系,以便教学环节的顺利展开,使课程内容、任务和目标更为明确,为艺术设计专业学生的学习夯实基础。

本书分为建筑速写、风景写生、摄影采风纪实与考察资料收集整合、专业设计考察、教学安排与指导和作品欣赏等部分。值得一提的是在采风基础环节中为了更好地为专业设计服务,本书突出了建筑速写的重要性,并将其独立列为一个项目。全书六个项目思路清晰、条理清楚、层次分明,不仅保持了采风写生的基础工具书的作用,而且具备设计考察环节的指导作用,填补了当前艺术设计专业采风考察中专业基础课与专业设计课无法融合的教学缺憾。本书重视培养学生的综合考察能力和知识运用能力。

编 者
2011 年 9 月

目录 MULU

YISHU SHEJI ZHUANYE CAIFENG YU KAOCHA

1 项目一 建筑速写 (1)
 任务一 建筑速写的作用和意义 (3)
 任务二 工具与材料 (4)
 任务三 构图与选景 (5)
 任务四 表现技巧 (8)
 任务五 作画步骤分析 (17)

2 项目二 风景写生 (19)
 任务一 素描风景采风与写生 (21)
 任务二 色彩风景采风与写生 (25)
 任务三 装饰风景写生与考察 (28)

3 项目三 摄影采风纪实与考察资料收集整合 (33)
 任务一 摄影采风准备 (35)
 任务二 专题摄影 (37)
 任务三 考察资料素材收集与整合 (42)

4 项目四 专业设计考察 (43)
 任务一 古民居建筑村落布局考察 (45)
 任务二 古民居建筑装饰构造设计与考察 (49)
 任务三 测绘考察 (53)

5 项目五 教学安排与指导 (63)
 任务一 教学安排表 (65)
 任务二 采风考察报告指导 (65)
 任务三 考核与评价 (69)
 任务四 采风报告展 (70)

6 项目六 作品欣赏 (71)

参考文献 (103)
后记 (104)

项目一
建筑速写

YISHU
SHEJI
ZHUANYE
SCZY
CAIFENG YU
KAOCHA

任务一 建筑速写的作用和意义

建筑速写指的是迅速描绘对象的临场习作。它要求在短时间内，使用简单的绘画工具，以简练的线条扼要地画出对象的形体特征、动势和神态。它可以记录形象，为创作收集素材。在这个意义上，它可视为写生的一种，同时建筑速写还可以作为一种独特的艺术表现形式或设计构思和表现。这是设计师对客观世界的艺术表达方式走出的第一步。这也正是我们学习、训练建筑速写的意义所在。建筑速写作品如图1-1-1所示。

通过建筑速写可以提高设计师的素质和修养。它不存在固定的法则和走向，同样的对象，不同的作者会有不同的感受，描绘出来的画面在明暗、构图、风格和形式等方面有很大区别，不同的画者创作出来的建筑速写往往是个人思绪、情感的真实写照，它包含着很多思绪的变化，通常在控制画面的总体感觉的同时，也是在调整个人的思想发展。这种充分反映画者主观感受的特点也同样是建筑速写的魅力所在。因此，我们应该多画建筑速写，它不仅对提高绘画的技法和能力有很大的帮助，而且对丰富我们的情感及对客观世界的认识同样有着难以替代的作用。室内速写作品如图1-1-2所示。

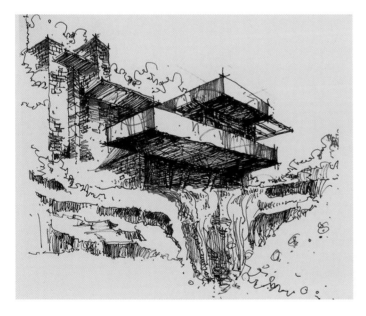

图1-1-1 建筑速写作品

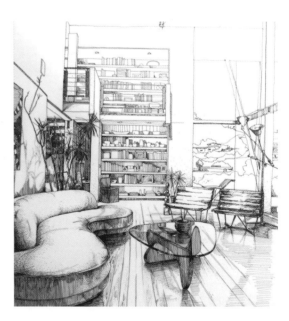

图1-1-2 室内速写作品

建筑速写不单纯是一种造型基础练习，最重要的是训练作者的感受和思维。没有对建筑深刻的理解是画不好建筑速写的。通过画建筑及风景速写，不仅可以锻炼观察力和表现力，更可以陶冶艺术情趣，感受大千世界的灵气，从而激发出创作的激情与灵感。苏州园林和乌镇古街如图1-1-3和图1-1-4所示。

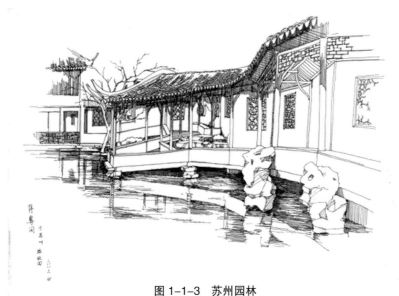
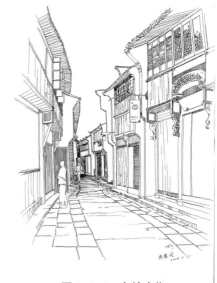

图 1-1-3　苏州园林　　　　　　　　　　　　　　　图 1-1-4　乌镇古街

任务二

工具与材料

速写的工具与材料灵活多样，不拘一格，许多画家的工具顺手拈来，随意成画，更见奇绝，这里对初学者介绍基本的工具和性能。

1. **素描纸**

素描纸纸质中粗，吸附性好，适用性广，能配合各种干性工具，如铅笔、炭笔、炭精等。

2. **宣纸**

宣纸大致分为生宣与熟宣。生宣受墨水易渗化，但如果毛笔水分控制合理也能画出清晰、流畅的线条，并且也可以适当利用渗化效果增强画面气氛。熟宣受墨水不渗化，可以较方便地用毛笔画出均匀的线条，也适用于钢笔和水笔。

3. **复印用纸**

复印用纸一般都是原生木浆制造，洁白、稳定，有标准规格。缺点是稍滑且薄。

4. **卡纸**

卡纸质地较硬，纸面细腻光滑，不易上色，但适合钢笔和水笔的使用，画出的线条明快而流畅。

5. **水彩纸**

水彩纸质地较粗、厚，颗粒大，不易深入刻画，但有其特殊韵味。

6. **铅笔**

铅笔层次丰富、细腻、流畅，性能稳定，有利于塑造和刻画细节，易于修改，是目前国内应用最广泛的绘画材料之一。

7. 炭笔
炭笔线条浓重厚实，有较强的对比效果。
8. 木炭
木炭质地松脆，线条粗犷有力，块面干脆利落，可重复涂抹。但易脱落，需要用专业定画液来固定画面。
9. 炭精
炭精相对木炭质地硬，对比强烈，不易修改，易脱落，不好保存，要用专业定画液固定。
10. 色粉
色粉质地松软，视觉层次丰富，既可表现粗犷强烈的效果，也可进行细腻刻画。有较强的覆盖性，要勤奋练习和较强绘画能力才可把握。
11. 钢笔和水笔
钢笔和水笔线条精细、均匀，适合精致的小幅作品，但无法修改。
12. 毛笔
毛笔是中国传统绘画工具，线条流畅，韵味十足，但是有较多的偶然性，性能较不稳定，不易控制。

任务三 构图与选景

表现建筑时，选择不同的角度和视点，产生不同的视觉感受。建筑写生首先要做的是观察，观察的目的是为了选景。选景的过程也就是直接考虑构图的安排，因此，观察、选景、构图是密不可分的。

一、角度的选择　　ONE

表现建筑时，要尽量选择能够表现建筑特征的角度。从不同角度对建筑进行观察，如图1-3-1所示。

选择建筑的正前面和正侧面，表现的画面会显得平板、缺少变化，难以表达建筑的空间及进深感。选择建筑两个立面的中心角，画面建筑的左右立面的面积对等，使画面构图过于平均，显得呆板。选择建筑的正立面为主立面（面积大于侧立面），因为正立面是内容较为丰富的面，画面的构图饱满，主题较为突出。选择建筑的侧立面为主立面（面积小于正立面），画面构图的主要位置将显得空缺，失去平衡感。不同侧面的速写如图1-3-2所示。

角度的选择对于表现建筑极为重要，角度选择得当，表现建筑时可以起到事半功倍的效果。角度不宜选在建筑某一立面的正前方和正侧面，也

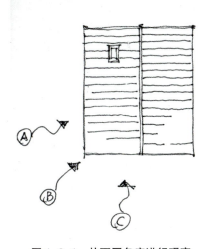

图1-3-1 从不同角度进行观察

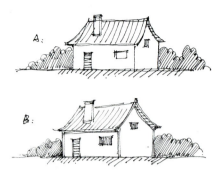

不宜选择两立面的中心角，而最好是选择建筑或侧立面的三分之二处（画面较为活泼、生动），具体应视建筑立面的内容丰富程度来定，立面越丰富，所看到的视点范围应该越广，反之则越窄，如图1-3-3所示。

二、视点的选择　　　　　　　　　　　　TWO

视点则是以建筑的高度为参考依据，一般是建筑越高，视点越低，以突显建筑的高大和稳重。稍矮的建筑，视点可适当高些，以显亲切感。视点较低，像是蹲着或趴着看建筑，如图1-3-4所示。比较符合人正常站立的视点，如图1-3-5所示。一个高于建筑的视点，感觉是站立在另一屋顶上看该建筑，如图1-3-6所示。建筑部分像是蹲着或坐着的视点，而地面部分则是站立或更高的视点，建筑和地面的视点不一致，给人感觉扭曲，导致画面很不协调，如图1-3-7所示。建筑和地面的视点一致，画面显得很和谐，如图1-3-8所示。

视点的位置应根据建筑的具体情况来定，视点高度的设置不同会给人以不同的视觉感受。一般比较适宜选择正常站立或偏低的视点，而不适宜相对较高的视点。同时还要注意同一画面视点的统一性，不宜出现两个或多个视点，否则会导致画面缺少真实性。

三、透视的影响　　　　　　　　　　　　THREE

表现建筑的空间层次，离不开运用透视的原理，掌握透视是学习建筑

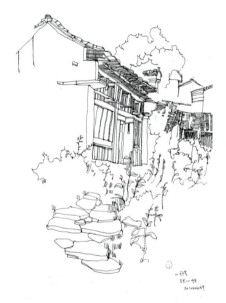

图1-3-2　不同侧面的速写

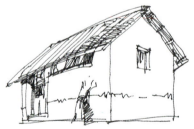

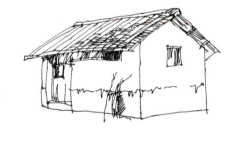

图1-3-3　角度的选择　　　图1-3-4　视点较低　　　图1-3-5　比较符合人正常站立的视点

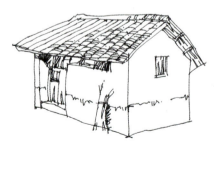

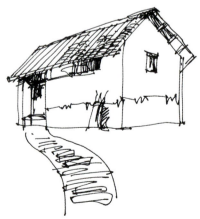

图1-3-6　一个高于建筑的视点　　图1-3-7　建筑部分像是蹲着或坐着的视点　　图1-3-8　建筑和地面的视点一致

速写的基础和前提。画面中违背透视规律的建筑形体或空间与人的视觉感受不相一致，画面就会变形、失真，缺少空间真实感。因此，学习建筑速写必须掌握透视规律，并运用透视法则，使画面所表现的建筑结构及空间关系更加合理、准确和真实。

透视有多种方法，平常所讲的透视一般是指几何透视，这种透视也是建筑速写中最常用的透视方法。一点透视如图1-3-9所示，二点透视如图1-3-10所示。

1. 一点透视

一点透视可以很好地表现出建筑的远近感和进深感，透视表现范围广，适合表现庄重、稳定的环境空间。在建筑速写中，一点透视多用于室内建筑，而相对较少用在建筑外观。

2. 二点透视

二点透视也是建筑速写中最常用的透视方法，二点透视的画面，空间表现得直观、自然，接近人的实际感觉，但角度选择要十分讲究，否则容易产生变形。

图1-3-9　一点透视

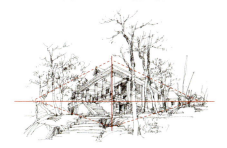

图1-3-10　二点透视

四、构图的安排　FOUR

构图是"经营位置"，是将所要表现的建筑或物体合理地安排在画面的适当位置上，形成既对立又统一的画面，以达到视觉心理上的平衡。

构图时首先根据建筑的造型特点、环境等因素决定其幅式。

幅式分横式、竖式和方式。

横式的构图（见图1-3-11）使画面显得开阔舒展。

竖式的构图（见图1-3-12）具有高耸上升之势，使建筑显得雄伟、挺拔。

方式的构图（见图1-3-13）使画面具有安定、大方、平稳之感。

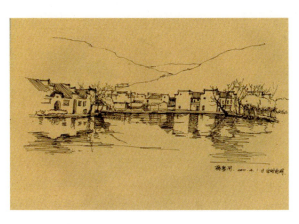

图1-3-11　横式的构图

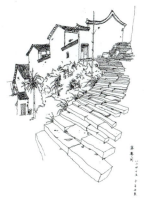

图1-3-12　竖式的构图

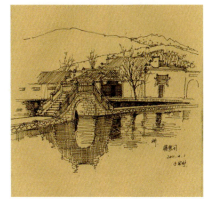

图1-3-13　方式的构图

任务四 表现技巧

一、点、线、面的运用 ONE

1. 点的运用

点的运用如图 1-4-1 所示。点的画法非常细腻，是表现明暗画法或是线描结合明暗的较好手段，也特别适合初学者来理解分析建筑速写的明暗关系及锻炼耐心和细心程度。但点的画法相对要占用比较多的时间，适合于表现细节与效果变化。在使用时应考虑到时间的问题。同时对于点的运用，多表现在画面点缀的环节。如图 1-4-2 所示，少许几点便可将画面的灵动感和活泼性表现出来。

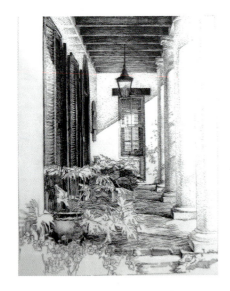

图 1-4-1 点的运用

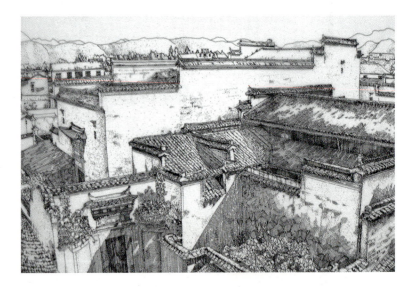

图 1-4-2 点的表现

2. 线的运用

线条是构成速写尤其是建筑速写的重要单位，常见的线条有直线、曲线、自由线、乱线等。线条具有极强的表现力，不同类型的线条具有不同的性格特征，不同种类线条的运用，直接影响到画面的效果。作画时，用笔应力求做到肯定、有力、流畅、自由。建筑速写是以线条形式描绘对象，线条除了具有表现建筑的形体轮廓及结构外，还可表现出如力量、轻松、凝重、飘逸等美感特征的丰富内涵，也可通过线条的运用，将自己对建筑的感悟自然地流露在画面上。

不确定、不自信的线条给人一种无力、松散的感觉。而当浑身使力描绘线条时，有力、肯定、自信的线条具有一定的张力，给人一种力量感。

在学习建筑速写之初，大家都习惯于使用铅笔，铅笔可以修改，并随着使用力度的不同而产生浓淡粗细变化。水笔或钢笔在使用时也可通过使用者运笔力度的不同产生粗细的变化。但无法做到浓淡的效果。描绘时，是靠同一粗细的线条来界定建筑的形象与结构，是一种高度概括的表现手法，并依靠线条的疏密组合以达到画面的虚实、主次等变化的艺术效果，而非依靠线条自身的浓淡变化。

描绘线条时，要力求做到以下几点。

第一，用笔时应做到肯定有力，一气呵成，使描绘的线条流畅、生动，而不宜胆怯，不敢落笔。

第二，描绘排列均匀的组线条时，应尽量保持速度缓慢，受力均匀，间隙一致。线条的粗细从起始点到终端保持一致。这样组成的面才统一。

第三，描绘长线条时，要注意其衔接处。如果重叠，将产生明显的接头，在画面中如果反复出现，将直接影响到最终效果，所以线段衔接处宁断而不宜叠。

第四，线条的交接处（指物体的界面或结构转折处），宜交叉重叠而不宜断开。断开的线条，使所表现的物体结构松散，缺少严谨性。

第五，如果想画连贯性的线条时，只要画到一定的熟练程度，将速度提快便可达到。

1）直线的运用

直线是建筑速写中最常用的线条，直线中有长线和短线之分，构成画面的线条不宜是全部的长线或全部的短线，应是不同线条的组合。直线给人硬朗、坚硬的感觉。一幅画面不应均由直线组成，否则将导致画面生硬、呆板，可适当穿插些曲线或圆弧线，以丰富画面效果。直线的运用如图1-4-3所示。

2）曲线的运用

曲线运用在画面中，会使其画面显得更加生动活泼，曲线多用于表现植物，有时，绘制直线时，因速度和力度的原因，也常常使直线带有一定的圆弧感。曲线的运用（作者：夏克梁）如图1-4-4所示。

图1-4-3　直线的运用

图1-4-4　曲线的运用

3）自由线的运用

自由线是建立在直线、曲线的基础上任意描绘的线条。当直线、曲线画到相当熟练程度时，用笔时带有一定的速度感，所描绘的线条具有自由、随意的特点，也是建筑速写所要追求的效果。自由线的运用如图1-4-5所示。

3. 面的运用

在建筑速写中常常依靠同一粗细线条或不同粗细线条排列所产生各种疏密结合、黑白搭配的"面"，从而使画

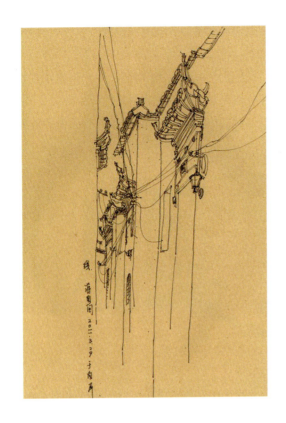
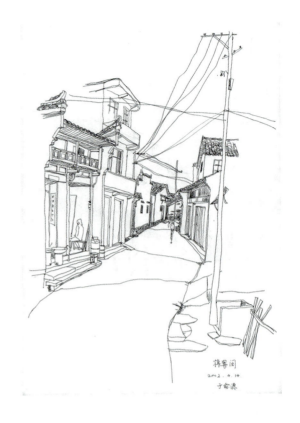

图 1-4-5 自由线的运用

面产生明暗、虚实、节奏、对比等艺术效果。对于面的运用在以铅笔或炭笔为表现工具的速写中尤为突出。面的运用如图 1-4-6 所示。

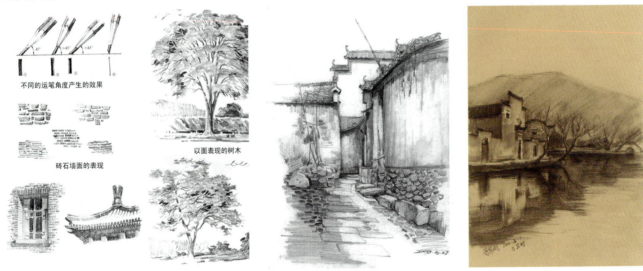

图 1-4-6 面的运用

二、光影的处理　　　　　　　　　　　　　　　　TWO

光影能使物体产生立体感，使主体更加突出，使画面更具冲击力。画建筑速写时，应注意处理手法。

不同表现手法的建筑速写，在画面中要采用相对应的光影处理手法，要果断、明确。

线描画法是以线条强调建筑的形体、结构，描绘时要求不被光影所干扰，因此须要忘掉光影，如图1-4-7所示。

综合画法是线面结合的表现方法，其画面特点既有建筑结构的严谨性，又带有明暗层次的空间感，在光影的处理上，要求在空间或物体结构转折处适当地点缀光影，如图1-4-8所示。

图1-4-7　线描画法　　　　　　　　　　图1-4-8　综合画法

明暗画法是以线条的组合或面组合来表达建筑的空间层次，其画面特点具有空间的真实性。在光影的处理上，要求特别强调光影的真实合理性，如图1-4-9所示。

 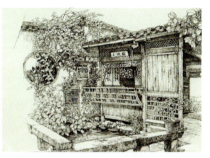

图1-4-9　明暗画法

三、层次的处理　　　　　　　　　　　　　　　　　　THREE

空气中因存在着尘埃，从照片中不难发现，最远的山体只看到轮廓线，而看不到山中的任何建筑及树木；中间层次的山体则依稀感觉到建筑及树木的存在；最近的山体则能够清晰地看到建筑的轮廓及结构，如图1-4-10所示。

根据空气影响的原理将近、中、远表现成三个不同的层次，使表现的场景极具空间感。如图1-4-11所示。

由此可见，在处理画面的空间层次时，可以将近处的建筑或物体层次表现得细微、深入；中间的建筑或物体层次表现的稍微概括些；远处的建筑或物体轮廓线便可简洁些。

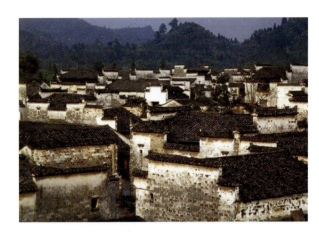
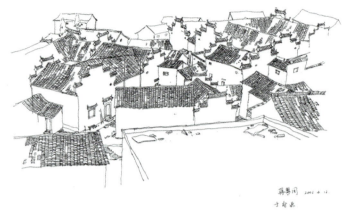

图 1-4-10　层次的处理

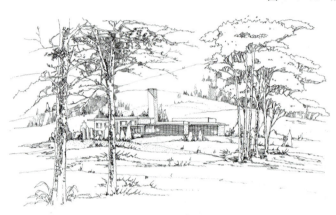
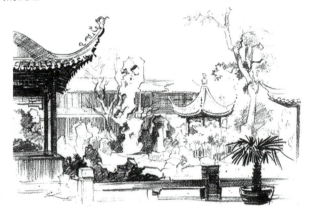

图 1-4-11　极具空间感的场景

四、配景的表现　　　　　　　　　　　　　　FOUR

植物是画面中最常见的配景，也是较难表现的物体，常常让作画者无从着手。学习时可以通过观察、分析，总结植物的生长规律，寻找恰当的表现手法。

1. 树的画法

树的画法如图 1-4-12 所示。

2. 人物配景

人物配景如图 1-4-13 所示。

3. 石的画法

无论多大、多复杂的墙体，只有掌握石头的垒砌方法，了解石头间的并置关系，表现时再注意虚实变化，所表现的画面将显得合理，并具有空间感，如图 1-4-14 所示。

各种石头的画法如图 1-4-15 所示。

4. 路面的画法

画路面要注意不宜将石头画得太满太实，而是要把握住路心的透视和虚实关系，从近到远适当画些碎石过渡，所展示的画面具有极强的空间关系。路面的画法如图 1-4-16 所示。

5. 门窗的画法

画门窗时，要以整体的眼光看待一个面或一个体，而不宜过于强调画面中的细节。只有抓住整体并适当表现其细部主要特征，所表现的物体质感明显且整体感强。门窗的画法如图 1-4-17 所示。

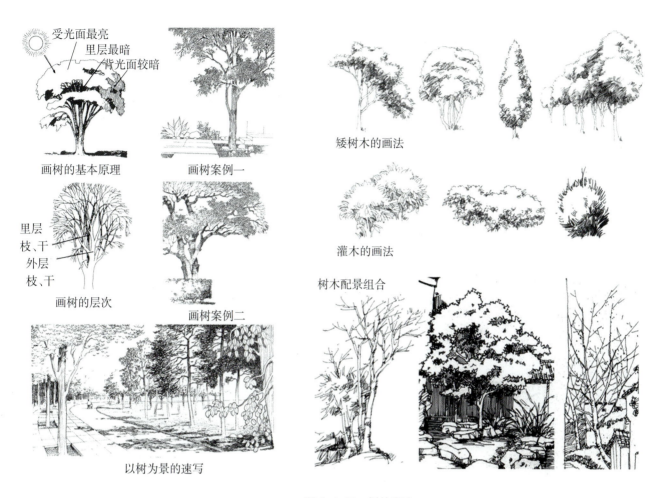

图 1-4-12　树的画法

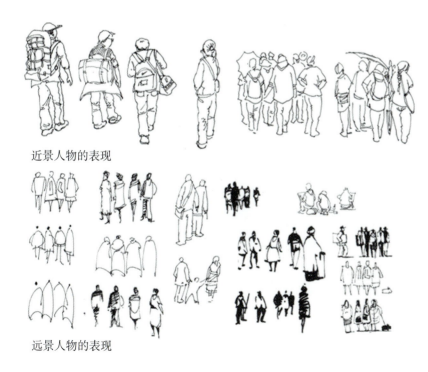

图 1-4-13　人物配景

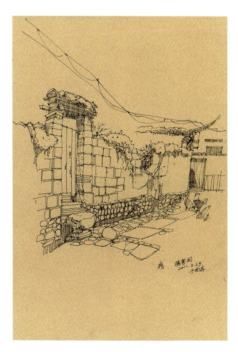

图 1-4-14　石的画法

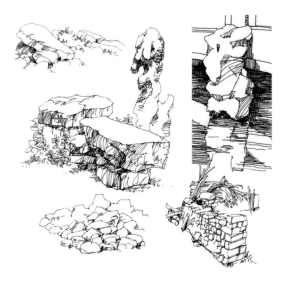

图 1-4-15　各种石头的画法

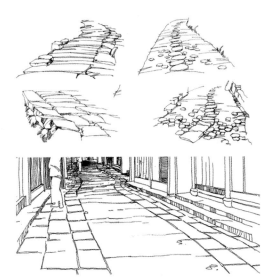

图 1-4-16　路面的画法

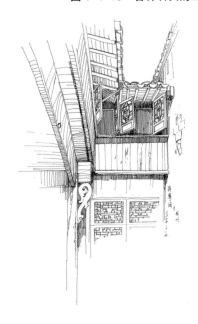

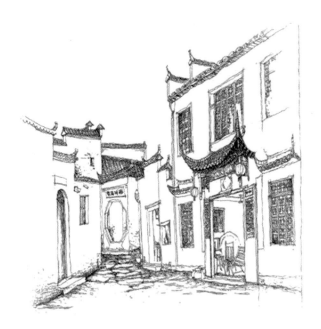

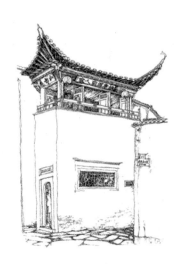

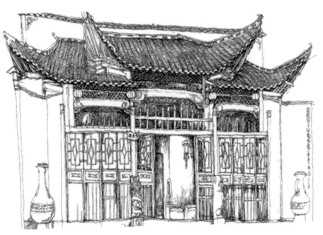

图 1-4-17　门窗的画法

6. 建筑构件的画法

建筑构件是研究建筑风格和历史的重要元素，同时也是建筑速写的好素材。以速写的手法表现建筑构件多用于视觉笔记中。建筑构件的画法如图 1-4-18 所示。

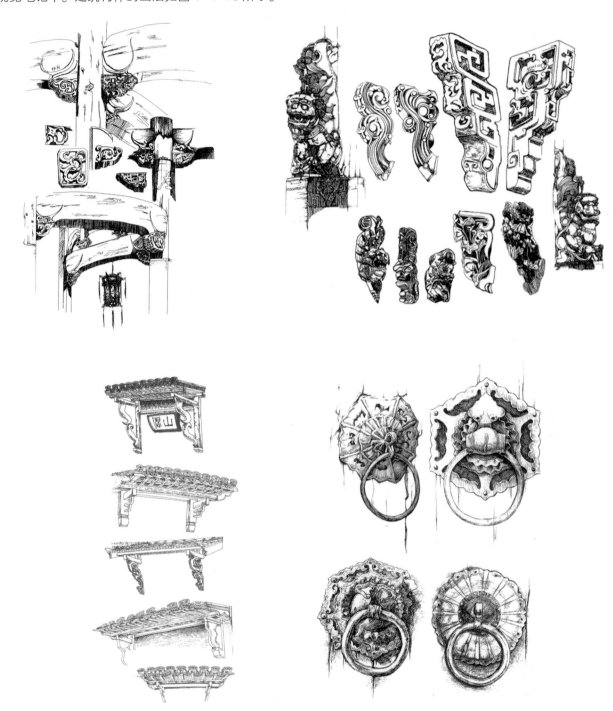

图 1-4-18　建筑构件的画法

7. 瓦片的画法

在写生中，学生很容易将瓦片描绘得太满、太散或结构出现错误等。想描绘好瓦片，首先要理解瓦片的摆置特点和结构，再根据艺术处理手段去表现。

画瓦片（或其他相关物体）时要注意表现其特征，画出瓦楞的结构性，从前至后有序地递减，所表现的画面整体感强，前后的虚实关系明显。瓦片的画法如图 1-4-19 所示。

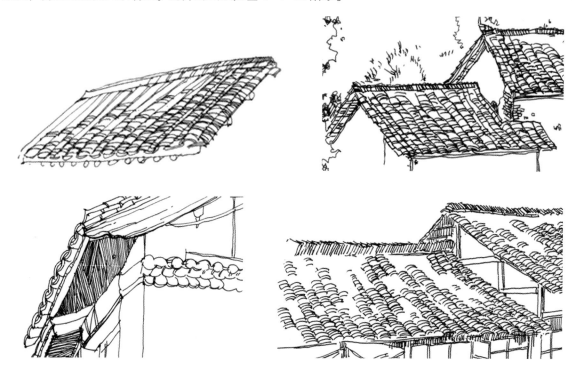

图 1-4-19　瓦片的画法

8. 柴堆画法

柴堆画法如图 1-4-20 所示。

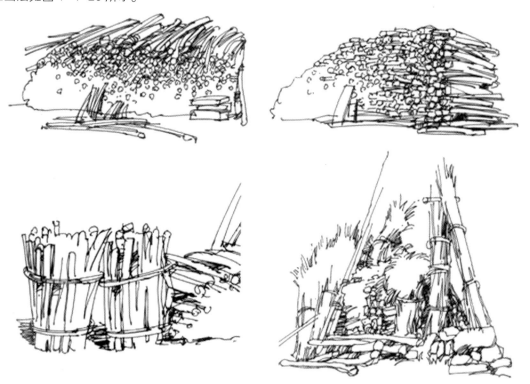

图 1-4-20　柴堆画法

任务五

作画步骤分析

（1）仔细观察分析所表现的场景，初学者可用铅笔简要地勾画大体布局形式，如图 1-5-1 所示。

（2）将主体建筑的轮廓和主要景物先勾勒出来，以单线为主，运笔应做到肯定有力，如图 1-5-2 所示。

（3）描绘过程，要注意建筑与景物的形体及透视关系，还要注意空间的近景、中景、远景的层次关系，如图 1-5-3 所示。

图 1-5-1　铅笔简要勾画　　　　图 1-5-2　主体勾画　　　　图 1-5-3　层次表现

（4）进一步深入，注意层次与光影的处理，同时注意画面点、线、面关系和疏密关系，如图 1-5-4 所示。

（5）最后要审视画面的整体关系，注意刻画主题的细节部分及整个画面的节奏和氛围的塑造，如图 1-5-5 所示。

（6）完成稿如图 1-5-6 所示，实景照片如图 1-5-7 所示。

图1-5-4　层次与光影的处理

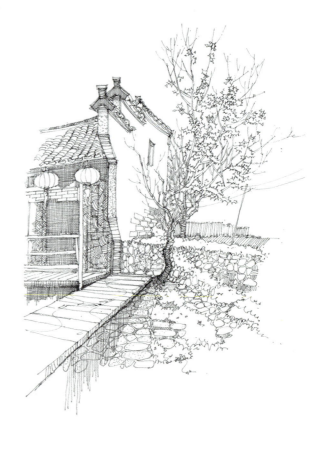

图1-5-5　整体与细节

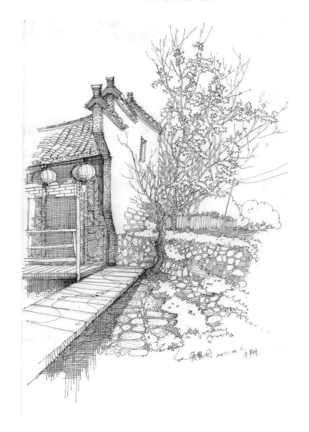

图1-5-6　完成稿

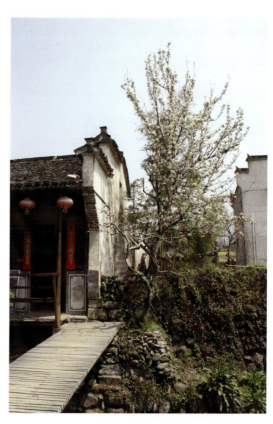

图1-5-7　实景照片

项目二
风景写生

YISHU
SHEJI
ZHUANYE
CAIFENGYU
KAOCHA

任务一

素描风景采风与写生

一、素描风景概述

　　素描这种绘画形式朴素、单纯、沉静，用素描的形式表现风景有独特的艺术魅力，素描风景作为一个独立的画种给人耳目一新的感受。意大利文艺复兴时期艺术大师达·芬奇，俄罗斯伟大的风景画家施什金、列维坦，我国著名画家徐悲鸿一生中都画了许多令人难忘的优秀素描风景作品。

　　素描工具简单，携带方便。在外出采风或旅游中，多画些风景素描可以提高技巧、记录生活、陶冶情操，唤起我们对美好生活的向往。同时也可以为专业设计的草图表现与设计表现服务。素描风景作品如图 2-1-1 所示。

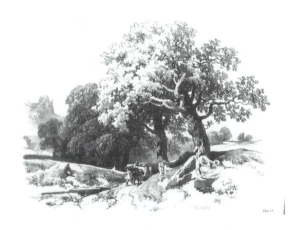

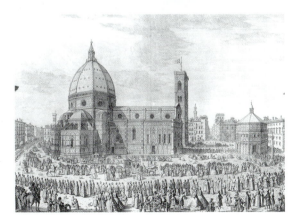

图 2-1-1　素描风景作品

二、表现与技巧

素描风景是需要技巧的。由于风景不像我们平时在画室里对着摆放好的物体一样只有几个层次，往往风景中需要确定好自己要描绘的重点，然后把其他的附属物体描绘出来。对于重点可以细致描绘，远景可以粗略勾勒，画画的技巧是互通的。当然在画一幅画的时候，时间的推移，光影的影响是很大的，所以记忆力也是一个重要的方面。你要学会分析光影的变化，用笔记录下你看到的景象，同时带有一些自己的情感。在遇到阴暗角落的刻画时，不要都是黑色的一片，可以用一些小手段，如用浅色把边缘体现出来，这些就需要练习了。多练、多看、多学习才能有提高。同济大学杨义辉和江苏信息职业技术学院蒋粤闽的素描风景作品如图 2-1-2 所示。

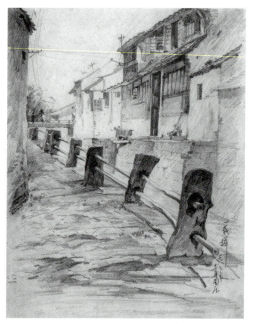

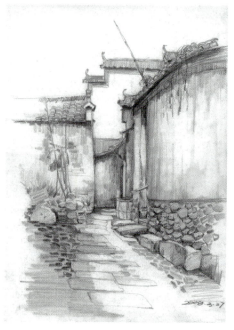

图 2-1-2　杨义辉和蒋粤闽的素描风景作品

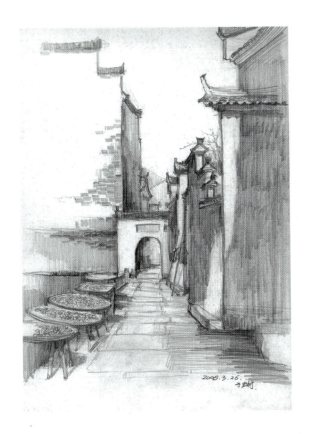 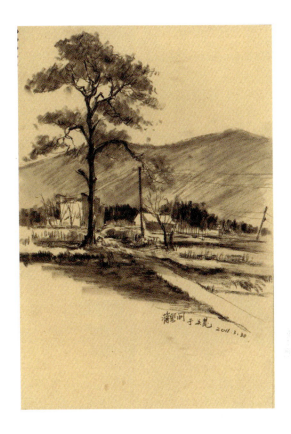

续图 2-1-2

三、风景写生训练的要点　　THREE

（1）取景，选景时可用一个跟画纸比例相当的矩形框来进行。简单的方式就是用手指组成矩形框来取景，构图时注意所要表达的主体在画纸上不要太偏（左、右、上、下）。取景如图 2-1-3 所示。

 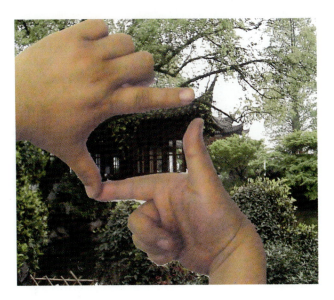

图 2-1-3　取景

（2）形体结构方面，大的形体结构要准，这是素描最基本也是最重要的地方。建筑风景，首先绘出建筑的形体，透视要准，按照由主到次、由大到小的顺序画。形体结构分析如图 2-1-4 所示。

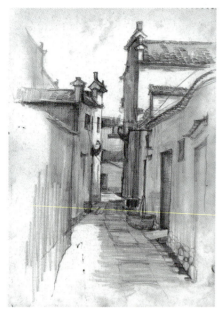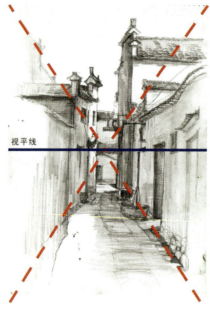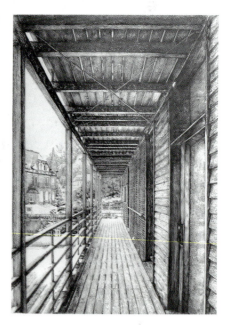

图 2-1-4　形体结构分析

（3）明暗调子是素描的灵魂，分黑、白、灰三大调子。画风景画时应按由远到近、由亮到暗的原则进行。明暗调子如图 2-1-5（作者：杨义辉）所示。

（4）虚实方面，风景画由近到远、由主到次都是由实到虚来画的，近处要画得具体写实点，远处要画得抽象写意一点。虚实如图 2-1-6（作者：钟训正）所示。

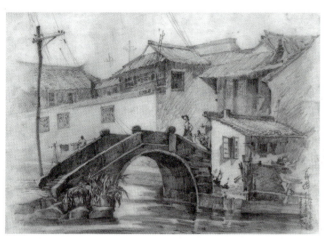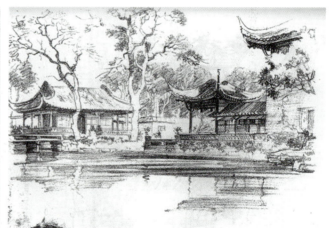

图 2-1-5　明暗调子　　　　　　　　　　　　　　图 2-1-6　虚实

任务二

色彩风景采风与写生

一、培养对色彩的敏感性　　　　　　　　　　　　　　ONE

 大自然的色彩丰富绚烂，在进行风景写生的时候，要丢掉对色彩的习惯认识，全神贯注地观察所表现的景物，感受总的印象非常重要。在全神贯注观察之后，要从总的印象转向局部，这就是整体观察，要掌握整体色彩与局部色彩、主要色彩与次要色彩之间的关系。

 风景写生中有远与近、虚与实、明与暗、冷与暖等各种对比，其中冷与暖的对比是最重要的。通过对色彩冷与暖的比较、分析，可以找出色彩的倾向性和它的大致面貌。在这里需要说明的是，"冷"与"暖"和纯色相没有多大关系，它不是指一般的红为暖、蓝为冷的概念，而是指微妙的色彩区别，如带红色倾向的冷的灰色或带蓝色倾向的灰色，前者偏暖，后者偏冷。要找出这些微妙的区别就要靠对比，有对比才有鉴别。色彩对比在大自然中随处可见，即使是相同的色彩，由于不同环境的影响，也会产生不同的色感，如一条蜿蜒通向远方的小路，由于受光的影响和环境色的影响，远处与近处的色彩感觉是完全不一样的。

 初学风景写生的人都会感到画不准色彩，也看不出准确的色彩，以为是自己的眼睛不行。其实人都具备感觉色彩的能力，关键是要多进行写生训练，学习正确的观察方法，这样认识色彩的能力就会不断提高。进一步讲，色彩风景写生的过程，就是提高认识色彩能力的过程。通过不断的写生训练，可以使作画者从对色彩的感觉较迟钝、观察色彩不敏感，逐步发展到对色彩有高度的敏感性，能细致、深入地分辨色彩的丰富变化。

 学画者要在平时多注意观察各种景物的色彩变化，想象一下如果此时自己正在写生，应该如何处理景物的色彩变化，如什么地方最深，什么地方最浅，什么地方最实，什么地方最虚，怎样使形体简化。这种练习也是一种心灵的训练，能使你学会用艺术的眼光去观察一切。如我们骑自行车在柏油马路上行驶，下过雨的路面呈现出偏冷色的反光，路边梧桐树叶的受光处也会闪现出偏冷色的光，梧桐树叶深处的暗部却表现出较暖的褐绿或黄绿倾向。平时多做此类的观察分析，会增强对色彩的敏感性。

 在观察的过程中，我们要相信自己的眼睛。不同条件下的天空不会呈现同一色彩，树木并非都是绿的。影响某一色彩主要因素是光源，光源使一切物体融于一个整体的色彩之中，如灰黄色的天空会影响整个景物的色彩。

 在观察色彩的过程中，要注意运用正确的观察方法。不能为了急于找准对象的色彩，眼睛老盯着一处。长时间地注视某一视点，反而会看不准色彩，一会儿觉得是暖色，一会儿又觉得是冷色，发展到最后什么色彩也辨别不出来，看到的只有明度上的差别了，这是错误的观察方法所引起的视觉疲劳所导致的错觉。任何感觉器官使用过久必然会出现疲劳现象，就像人的舌头，吃多了杂味的东西，味觉会迟钝，难以辨别味道。眼睛也是这样，看东西过久，视觉会模糊，辨不清颜色，从而产生色彩上的错觉。对色彩的纯度注视过久同样会出现问题，同一色彩，初看时觉得纯度很高，慢慢地会觉得纯度低了，这都是视觉疲劳引起的，这种现象称为色彩的退色现象。所

以在写生时我们要记住这样一段话，即画天不看天，画地不看地，画树不看树。这是指在观察景物中的某一物体时，不要注视过久，眼睛迅速一瞥便转向其他物体，与其他物体的色彩做对比，这样就能较准确地识别该物体的色彩关系与色彩位置。

二、充分利用色彩的各种原理　　TWO

画面上的色彩从何而来？不是把调色盒中大红大绿的颜色涂上就行了，色彩是找不出来的，要找出色彩的倾向性。如一片草地上的颜色，猛一看，遍地都是一样的绿色，没有色彩区别，但如果与周围的环境做一个比较，就可以感觉到其中的变化，而蒙上了蓝绿色的成分，使原来的绿色带有多种色彩变化。如果把这些感觉画出来，草地的色彩也就丰富起来了。

增强鲜明色彩与不鲜明色彩（灰色）的对比，即加强纯度对比可以使鲜艳的色彩更加艳丽、生动。一般画面上的主要部分都是使用较鲜明的、纯度较高的色彩。在风景写生中，近处的色彩饱和、鲜明，距离越远，色彩的纯度越低。

根据光色的物理作用和视觉对色彩的反应，利用色彩的补色原理，能使我们画面上的色彩更丰富、更生动。我们知道，如果一幅画面上仅仅是黄红色的色彩，我们的视觉就会出现某种对蓝色的要求，根据这个原理，研究客观物体的色彩对我们的视觉所产生的影响，使我们能够认识自然界中更多的色彩现象。如一条在阳光照射下的、呈土黄色的砂土路，路近处小石块的投影就呈现出受光的土黄色小石块的补色——蓝紫色。如在大片金黄色麦田上方的蓝天，在蓝色中间一定要加入一定比例的红色，使蓝天微微呈蓝紫色，使其与金黄色的麦田形成一定的补色关系，使色彩更加鲜艳、生动。

在写生时运用好色彩的各种关系，能够使画面上的色彩产生丰富的变化。

三、画面的概括与简化　　THREE

在进行风景写生时，通过寥寥数笔就能画出较好的画面效果，这反映出作画者的绘画经验。在自然界中，各种景物的色彩丰富多彩，光线千变万化，因而要学会概括和取舍，要养成柔和焦点和眯眼观察的习惯，用柔和焦点的方法来观察颜色，用眯眼的方法找出对比和反差。学会简化景物的形体，是画水粉画写生的良好开端。形体的简化使画面简洁、明朗、轮廓分明，达到整幅画和谐统一。可以把画设想成是由大小不同，相互连接的形体并接起来的，把色调用得恰到好处，就会创作出栩栩如生的形象。

简化画面的成分十分重要，首先要画出主要景物的形状和它们之间的关系，而细节可以暂时忽略。尝试用准确的笔触和色彩确立形状，创造一个良好的开端，然后以大块平涂的色块代替线条的勾画，这有助于一开始就定下简洁而强烈的基调。接着逐步描绘细节部分，不要担心画面的最后效果如何，因为怎样开始才是最重要的。

四、空间透视与虚实变化　　FOUR

水粉风景写生的一个要求就是运用色彩表达画面上的近、中、远空间的变化。除了画面上物体的近大远小、虚实变化与明暗变化等因素外，要用正确的色彩关系表现出景物的空间关系，这是风景写生中的一个重要课题。

在风景写生中，经常会出现前景拉不开，后景推不远，没有深度的情况。作画者往往把所有呈现在眼前的丰富多彩的自然色和色彩关系，涂成了一块脏色，这主要是画面上的空间透视存在问题。一般的水粉风景写生，必须分清三层景的关系，要把复杂的景色归纳为近景、中景、远景，使画面有深远的感觉。如果近景、中景、远景

都有树木，可以利用色彩的变化规律及空间关系，将画面的树画得相对纯度高一些，中间的树稍微减弱，远处的树因空气中的粉尘、光线等因素，可以画得相对灰一些，即减低色彩的纯度。如果画的是一条伸向远方的马路，马路远处的色彩相对马路近处的色彩而言，它的色彩强度及光线与阴影的对比就弱。

空间距离与色彩变化的规律告诉我们，距离我们愈近的物体，受空间透视的影响愈小，色彩的明度、纯度和色相的冷暖对比愈强。近处的物体光影变化强烈，稍远就柔和一些，更远就会融合在统一的色调之中。近距离的色调偏暖，远距离的色调偏冷。近处的物体明度对比强，远处的物体则比较模糊。一般来说，暖色是向前的，而冷色是后退的，色彩的纯度强弱与明度强弱，同样也有向前向后的感觉。物体离光源越远，它的色彩强度及光线与阴影的对比就越弱。利用色调的冷暖变化和色彩的前进与后退的感觉，可以恰当地表现物体的空间距离及色彩的透视感。

五、风景写生训练的要点与步骤　　FIVE

风景画与静物画、人物画相比，具有较强的抒情性。在进行水粉风景写生时，我们在具体环境中直接感受大自然的光线和色彩，观察自然界千变万化的色彩关系，与室内的静物和人物写生对比，风景写生能更充分地展示大自然色彩规律。水粉风景首先要解决的问题是用色彩表现大自然无限广阔的三维空间，除了利用素描的透视规律来表现出远近关系外，还要学习用色彩规律来表现大自然的空间透视。在进行水粉风景练习的同时还要研究阴天、雨天、雪天，和早、中、晚等不同天气、不同时间的色彩变化。

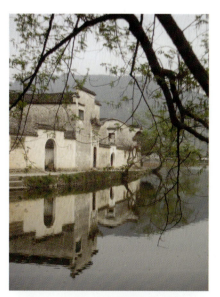

初画水粉风景写生时，最好先用 32 开大小的纸进行一些色块练习，用大块画出天、地、房屋、树木等景物大的色彩关系和前后空间关系，练习用大色块表现不同时间、不同气候条件下各种景物的色调与色彩变化。待有了一定的色彩写生经验后，再用稍大的纸张进行练习。

步骤一：首先进行构图，也就是取景，一般以选取包含有近、中、远三大层次的景象为宜。构图时主要应注意景物的大小、对称等因素，构图尽量不要太过于对称、呆滞或不透气。如果写生对象是建筑物，在构图上除了要注意以上因素外，还要特别注意建筑物的结构与透视关系，所以最好用木炭条起稿，准确地画出对象，但也不必太细腻，否则容易弄脏画面。实物图和构图如图 2-2-1 所示。

步骤二：在构图基本确定后，可以放开手大胆地着色（见图 2-2-2）。着重寻找大的色彩关系与色调。用较稀薄的颜料，涂出受光与背光的色块。分出大体色块的冷暖与明暗关系，并注意画中的前后与虚实关系及在可能的情况下，远处较虚的部分可一次完成，并进行简单的塑造与色彩衔接。

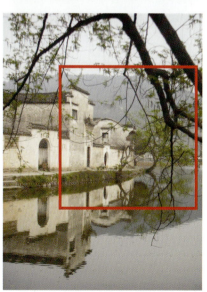

步骤三：在进行深入刻画（见图 2-2-3）的时候要注意整体观察。要把握大的色彩关系与虚实关系，否则画面会显得支离破碎，所以在塑造过程中局部色彩要服从整体色调。大色块与大色块之间要做色彩冷暖、明暗之间的对焦，要舍弃一些不必要的小细节，以服从整个画面的整体需要。

步骤四：在风景画中，光源色和环境色是写生中的主要依据。在最后

图 2-2-1　实物图与构图

完成写生时，除了要刻画出画面上各个部位细微的形体结构及色彩关系外，还要检查整个画面色彩是否有不协调的颜色存在。要依靠光源色与环境色的色彩变化规律，去理解、分析画面的色彩，并做一些局部调整，使画面色彩表达出最佳效果。局部调整与最后完稿如图2-2-4所示。

图2-2-2　着色　　　　　　　　　图2-2-3　深入刻画

 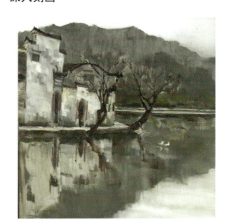

图2-2-4　局部调整与最后完稿

任务三　装饰风景写生与考察

一、装饰风景写生　　　　　　　　　　　　　　ONE

装饰性的风景画明显有别于一般写实性的风景画。装饰风景画是具象的风景通过装饰形式得以抽象化、图式

化、程式化、类型化、意象化的风景画，它是具有明晰、繁简有度的图式结构特征的艺术创作。写实风景，取客观之象；意象风景，取心中之象。但这个心中之象仍然来自自然景观，是自然景观的浓缩、提炼，是高度情绪化了的形象。取客观之象的写实风景中，每一个笔触都在塑造客观形体，离开形体，色彩和笔触没有独立的意义。作者的审美情感包含于形体之中，借形体来抒发、来发展。取心中之形象，色彩、笔触随作者情绪的节奏和韵律而变化，色彩和笔触在节奏和韵律上已有其独立的意义，笔触不再考虑形体，画笔在画面上移动，直接表达的是作者的精神内涵。装饰风景写生如图 2-3-1 所示。

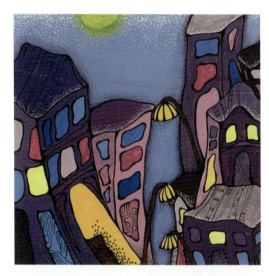 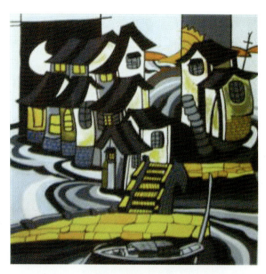
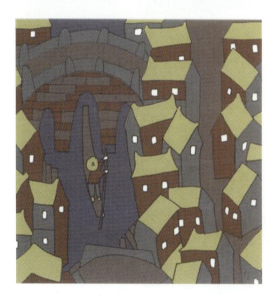 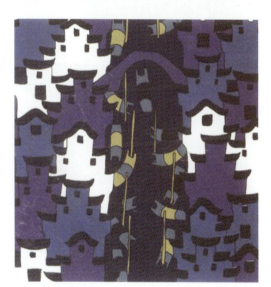

图 2-3-1 装饰风景写生

1. 自然的启示

自然所展现的景物是零散的，需要我们通过归纳、整理、重组、再创作的形式来表现我们心目中的自然美。

2. 有意味的写生方式

在装饰风景画创作过程中，作者根据主观的情感意象，选择与其相吻合的语言符号来表达对自然景物的感受。装饰风景画的形式极为丰富，其不同风格附带有情感内涵的差异，因此它代表着美学观念与审美选择。风景写生风格会直接影响装饰风景画的创作风格，在做练习时可进行多种表现形式的尝试，如粗犷、细腻、纤细、淳朴、豪放等各类风格。

二、装饰风景的形态创意方法

1. **找出景物形态的基本形**

首先对自然形态进行归纳,转变成平面几何图形,如图2-3-2所示。

2. **通过组合找出景物形态的基本形**

通过组合找出景物形态的基本形如图2-3-3所示,一要注意保持景物的特征,二要注意画面的结构形式。

色彩的添加应注意保持一个统一的调子,色彩的种类不宜多,可多使用套色,利用色彩内在的联系进行有目的性的表现。

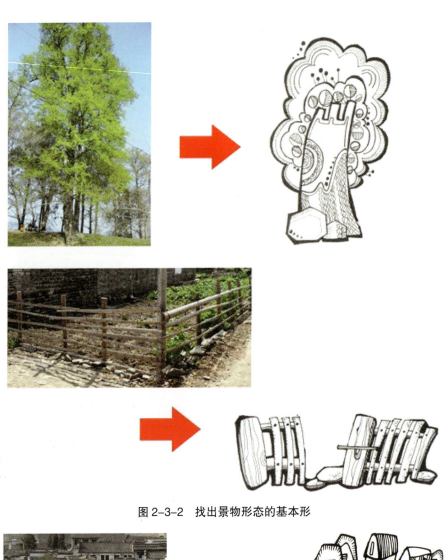

图2-3-2 找出景物形态的基本形

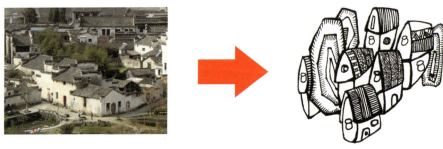

图2-3-3 通过组合找出景物形态的基本形

三、装饰风景的色彩运用

从对色彩的认识来说，装饰色彩是写实色彩的进一步延伸。它更强化个人在色彩感受和色彩表现中的主观性。面对丰富的自然色彩，如何归纳、依据什么归纳，完全是由创作者主观支配的。与写实色彩相比，装饰色彩有两大特征，一是色彩的平面性，二是色彩的归纳性。平面性是指减弱或取消色彩造型中对体积和空间的追求。归纳性是指不再受客观色彩的限制，把复杂、丰富、多变的色彩简约化。在装饰色彩风景写生中，每一种颜色都具有很强的表现性。装饰色彩的平面性和归纳性特征，赋予画面更多的构成因素，也决定了装饰风景作品在起稿的第一步就充满了"设计"因素。设计本身包含"创意"因而较容易激发学生的艺术性、艺术想象和艺术创新能力。所以，装饰色彩的训练对各个设计专业的学生来说尤为重要。装饰风景的色彩运用如图 2-3-4 所示。

图 2-3-4　装饰风景的色彩运用

四、由写实风景向装饰风景转换的训练

写实风景向装饰风景转换的训练，可以帮助我们了解装饰绘画形式，掌握装饰画的表现技法。

步骤一：选一幅写实的风景画，用线条尝试勾出装饰画轮廓，注意强化景物的特征，如图 2-3-5 所示。

步骤二：大体色彩关系表现，如图 2-3-6 所示。

图 2-3-5　写实风景画　　　　　　　　　　　图 2-3-6　大体色彩关系表现

步骤三：进一步完善画面的色彩细节，注意保持画面整体关系和色调关系，如图 2-3-7 所示。

步骤四：完善画面细节，可用黑色将主要景物勾画出来，可增加整幅画面的层次感，如图 2-3-8 所示。

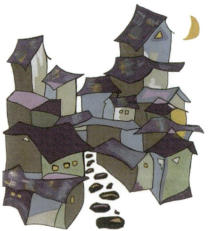
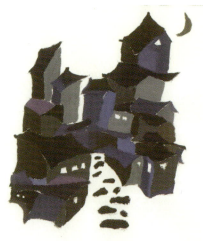

图 2-3-7　完善画面色彩细节　　　　　　　　图 2-3-8　完善细节，增加层次感

项目三
摄影采风纪实与考察资料收集整合

YISHU
SHEJI
ZHUANYE
CAIFENG YU
KAOCHA

任务一

摄影采风准备

对于摄影采风来说，在这里主要是为了考察资料收集与整合而服务，以自己的镜头记录采风的感受和认识，所以做好必要的准备工作还是很有必要的。

一、计划和器材、感光材料的准备　　　　　　　　　　　　　ONE

采风，自然会有一个采风计划。比如，某月某日某时，乘何种交通工具去何处，途中是否停留，到达目的地作何游览，有几处景点，逗留几天，然后再如何去另一新地方或就此返回等。所谓采风摄影的计划，是依附于整个采风计划的。只不过这个计划关心的是何时何地能拍照，拍照时会遇到什么样的情况。比如，使用何种照相机、何种镜头、何种胶片，是否会用到一些诸如三脚架、滤镜或快门线之类的附件。

要做出这样的计划，首先要尽可能多地占有资料。这些资料可能来自一些出版物，如旅游手册、明信片、录像带等。如果距离你所在地的地理位置和气象区域跨度比较大，还应搜集气象方面的资料。如果进入少数民族地区，当然少不了要了解民风民俗及少数民族节日的情况。那么计算胶片时便要将其考虑进去。相机如图 3-1-1 所示。

对于所选用的照相机考虑到体积和分量，以及采风途中操作的方便，当然首选 35 mm 照相机。如果是单镜头反光式的，配上一只 28~85 mm 变焦镜头，一只闪光指数在 30 以上的闪光灯，就足以应付大多数场面了。如果再有一只 70~210 mm 或 80~200 mm 中长变焦镜头，就更是如虎添翼了。

除了单镜头反光式照相机之外，也有不少型号的"傻瓜"照相机可供选择。在选择具有变焦镜头的这类照相机时，要仔细查看出厂说明书，注意镜头的有效口径不能太小。有不少这类变焦镜头，当焦距变到 80 mm 左右时，镜头的最大光圈也不到 f | 11，这样就意味着在阴天或在较暗的地方（如树荫下），用 ISO100 | 21 度的普通胶片拍摄就会因快门速度过低而可能端不稳照相机。这类程序快门照相机当光线较暗的时候会自动开启内藏式闪光灯，这固然是一个优点，但如果要拍摄带有较大场景的纪念照时，那么这种指数在 14 左右的闪光灯是根本无法胜任的。

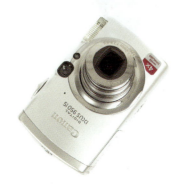

图 3-1-1　相机

除了照相机、闪光灯之外，最不可少的附件是三脚架（见图3-1-2）。由于是支撑35 mm照相机，当然没有必要选用大型三脚架。小型和袖珍有不稳之忧，最好是带一副结实而不太沉的中型三脚架。其次就是一些小附件了，如偏光镜（不适用于平视取景的袖珍照相机）、电池、擦镜纸、吹气球、镜头刷、快门等。所有这些都要装入一只摄影包中，这样当我们将其他行李寄放于旅馆之后，就可轻松地背上摄影包去游玩了。对摄影包（见图3-1-3）的要求主要是保护层要厚一些，背带与包体的连接处要牢靠一些。

图3-1-2　三脚架　　　　图3-1-3　摄影包

图3-1-4　胶片

胶片（见图3-1-4）的选择无论是黑白或彩色负片还是彩色反转片都以感光度为ISO100｜21度的首选，能够应付大多数情况。而且这一感光度的胶片到处可以买到，价格比其他感光度的产品来说，是最便宜的了，颗粒也较细。不过，根据自己旅行的去处，还是要做一些特殊环境下摄影的准备。比如在室内、山洞等暗处，ISO400｜27度胶片，可以比ISO100｜21度胶片增加2级曝光量。如果是负片，就是放大到30 mm左右仍有不错的像质。如果你所去的地方有许多美丽的风光，那么感光度为ISO50｜18度或ISO25｜15度的专业负片效果更好，这类胶片有更细的颗粒、更高的分辨率、更饱和的色彩。

二、让照相机处于待命状态　　TWO

图3-1-5　户外拍照

如果将照相机装入了行李，当然谈不上在途中拍摄了。即使是没有装入行李，而是放在摄影包内，但没有装好胶片，也没有装上镜头，按一般的说法，也是没有在手边。这样的话，很多时候是不会有拍摄意识的，偶尔有感，也可能嫌麻烦，想想就算了。因此在采风途中一开始就要把照相机挂在脖子上，如果是一架轻便的平视取景照相机，也可以放在外套的口袋里或将照相机皮套穿在腰带上。这样做一是让它提醒你的拍摄意识，二是当一些有趣的瞬间突然出现时你能够作出相应的快速反应。总之一切为了能够方便而快速的记录影像服务。户外拍照如图3-1-5所示。

任务二

专题摄影 ‹‹‹‹

一、人文摄影　　ONE

　　人文摄影在摄影中是个很特别的分类，但又和沙龙很接近。说起来简单，但拍摄起来难。人文摄影跟环境和社会有一定程度上联系，都是记入美的事物、人物和环境。但是人文摄影是讲究社会态度的表现，也讲究美学。主要是要表现社会环境人与人、人与环境之间的关系。并不很讲究构图的美学。照片的内容是很重要的因素。意境、内涵、构图和光影是人文摄影里最为重要的条件。人文摄影不像其他类别的摄影，不是画面一定要很美感，而重在意境和内涵。有时好的人文摄影作品表面上看起来没什么美感，很普通，反而是有着很丰富的内涵及意境。人文摄影是要让观众对照片里的事物或人物有很直接的关注和正确的认识。这是一种很特别的摄影艺术，能够通过照片把内容的意义给表现出来。人文摄影作品如图 3-2-1 所示。

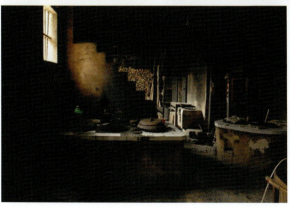
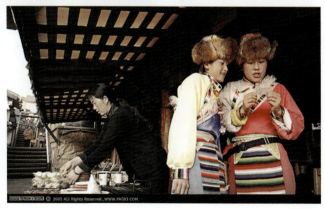

图 3-2-1　人文摄影作品

人文摄影最为重要的拍摄手法就是"真实"。在不干扰、不指导、不造作、不安排等情况下，现场抓拍。能够把现实最真的一面给表现出来，而且又保留社会环境与人物的关系内涵。任何有安排、指导或干扰的作品，都不能算是人文摄影。

二、民俗摄影

民俗摄影，概括地说，就是以民俗事象为题材的摄影门类，通俗地说，就是用相机拍摄老百姓自己的生活。民俗摄影实质上是以摄影人的目光，去摄取不同民族，不同背景人群的生存状态、生存方式、生活趣味，而构成了丰富多彩、千姿百态的民俗事象。民俗摄影源于中华民族几千年的灿烂文化，题材广泛，内容丰富。民俗摄影，首先应该表现出民俗的特点，以塑造出富有民俗特点的多方位、多角度来筛选提炼专项题目。其次，应该表现出民俗摄影的特性。民俗摄影是倡导摄影者沿着某一民族题材的深入发掘和完整剖析。就是让民俗摄影者深入生活，深挖素材，系列完整地去反映民俗事象。民俗摄影作品如图3-2-2所示。

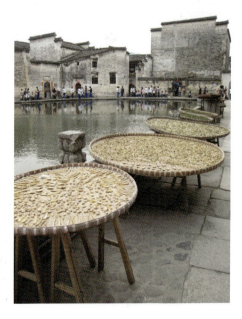

图3-2-2　民俗摄影

三、风景摄影

（一）风景摄影的特点

1. 题材广

风景摄影的题材十分广泛。名山大川的壮丽景色，工业基地的蓬勃景象，农村田野的风光，城镇建设的崭新面貌等。

2. 意境深

风景照片擅长以景抒情，它通过对自然景色的生动描绘，来表达或寄托人的思想感情。因此，风景照片一般都具有很深的意境，能引起人们的深刻联想。一个有经验的摄影者，总是善于寻找自然景色中最富有诗情画意的形象，并用摄影艺术技巧把它们表现在画面上。因此一幅好的风景照片，并不只是单纯地表现自然外貌，也不是单纯地追求形式上的美，色彩上的艳，而应具有深刻的主题。

3. 画面美

大自然的美，经过拍摄者的艺术构思、技术加工，便成为画面优美的风景照片。画面的美，是直接为照片内容服务的。为了深刻表现照片的主题，在取景时，对与表现主题无关的景物，就不要纳入画面的构图中。因为，如果只注意形式上的装饰，往往会降低照片的感染力。

4. 色彩鲜

自然界各种景物的色彩极为丰富，当这些景被记录在彩色感光片上时，就使得风景照片的色彩格外丰富、鲜艳。即使记录在黑的感光片上，画面景物的层次也十分丰富。这是风景摄影区别于其他摄影的又一个特点。

风景摄影作品如图 3-2-3 所示。

图 3-2-3 风景摄影作品

（二）风景摄影的一般要求

1. 主题要鲜明

在拍摄风景照片之前，一定要有明确的拍摄意图，照片的主题和表现内容，心中要有设想。根据这一要求，在拍摄风景照片时，要大胆取舍，把不必要的，杂乱的景物从画面上避开，使主体在位置远近、形体大小、色调对比上都能处于主要地位。使画面集中、生动而优美。

2. 特点要抓住

风景照片要反映不同的地方特色，使照片的表现力大大增强。在拍摄工业风光、城市风光、农村风光时，除了要注意反映地区特色外，还要注意时代的特色，要拍摄那些最能反映我们时代本质的画面。

3. 重点要突出

拍摄表现自然界新事物、新面貌的画面，是风景摄影的主要任务，也是拍摄的重点。风、花、雪、月、小桥、流水等小景，固然可以调节人们的精神文化生活，但不能把它作为重点来表现。

四、建筑摄影

建筑摄影是以建筑为拍摄对象、用摄影语言来表现建筑的专题摄影，在拍摄选题、器材选用、构图用光、捕捉瞬间等方面都有一定的专业要求。这里主要是以记录的手法进行拍摄，纪实为主，服务于采风资料的收集与整合。

建筑摄影作品如图 3-2-4 所示。

五、夜景摄影

夜景摄影要将相机处于黑暗中，尤其不能让镜头照射到光线；用日光型胶片拍摄夜景，色温偏差较大，要注意选用适当的滤光镜提高色温；夜景摄影不宜将耀眼的广告摄入画面，因为如果以城市夜景为曝光标准，这些灯箱会曝光过度，在画面上形成黑色的夜空中出现一块白色光点，影响整体表现效果，若专门拍摄幻－箱效果则另当别论；拍摄烟火，曝光的最佳时间一般为礼花开花的瞬间，但曝光时间宜长不宜短，时间太短烟火下落的轨迹太短，没有绽放的艺术效果。夜景摄影使用的三脚架要牢靠，拍摄过程中动作要轻，要避免因相机震动而造成图像的模糊。

夜景摄影作品如图 3-2-5 所示。

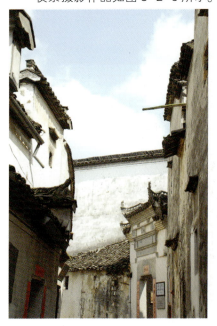
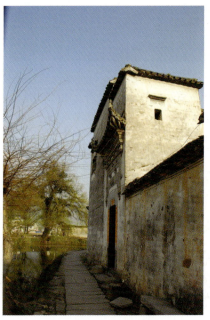

图 3-2-4　建筑摄影作品

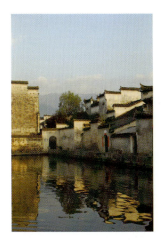

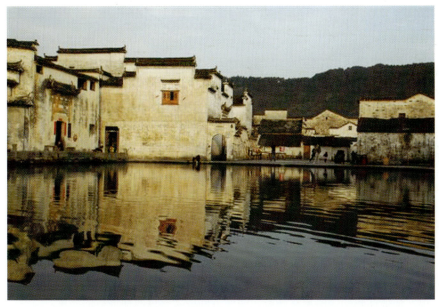

续图 3-2-4

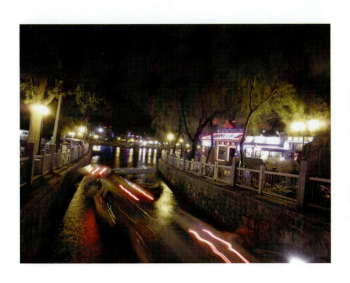

图 3-2-5 夜景摄影作品

续图 3-2-5

任务三

考察资料素材收集与整合

素材的收集分几种情况：第一种是采风过程中的日常生活积累，一般为自己在回程后的创作而服务，积累自己感兴趣的各种素材；第二种是专题收集，围绕比较明确的考察任务、创作方向或考察课题而进行的收集。

素材可分为直接生活素材和间接生活素材两类。直接生活素材是直接从生活中发现和收集的素材，它们通常是生活现象、自然景象、客观物象等形象或影像的资料。间接生活素材是指历史的、传闻的等非个人直接经验的素材资料，可分为形象资料（如历代经典作品、生活活动、自然景物的图像、图片等）、文字资料（如历史文献资料、神话、宗教故事、文学作品等）。这些间接生活经验和资料都可以成为艺术家挖掘题材、提炼情节、塑造形象的素材。

虽然说考察素材是未经加工的原始材料，但收集素材绝不是不加选择地实录各种客观现象。这里有一个"发现"素材的问题。除了以自己的研究领域作为素材的范围标准外，还应以自己的审美兴趣和直觉感悟作为选择素材的依据。通常记录下那些或引起自己兴趣的形象，或触动自己感情的影像等。

素材的收集和整理要注意以下几个方面。

（1）学会关注生活中的小事。生活中的点点滴滴都可以成为艺术的素材，关键是我们要从这些素材中悟出一些生活的真谛，能够给人以启示，这样的作品才能打动人。

（2）要善于处理素材。多方面收集材料，及时地进行素材的整理归纳。可以用日记的形式记录生活，进行材料的整合。

（3）要善于组织材料。有了好的艺术素材后，要根据主体进行加工提炼，将这些素材加入创作中去。

（4）考察之前做好素材收集的准备工作，做好素材收集计划（包括范围、目录和方向）。以便在实际采风考察中逐一进行收集，避免遗漏而造成遗憾。

项目四
专业设计考察

YISHU
SHEJI
ZHUANYE
CAIFENG Yu
KAOCHA

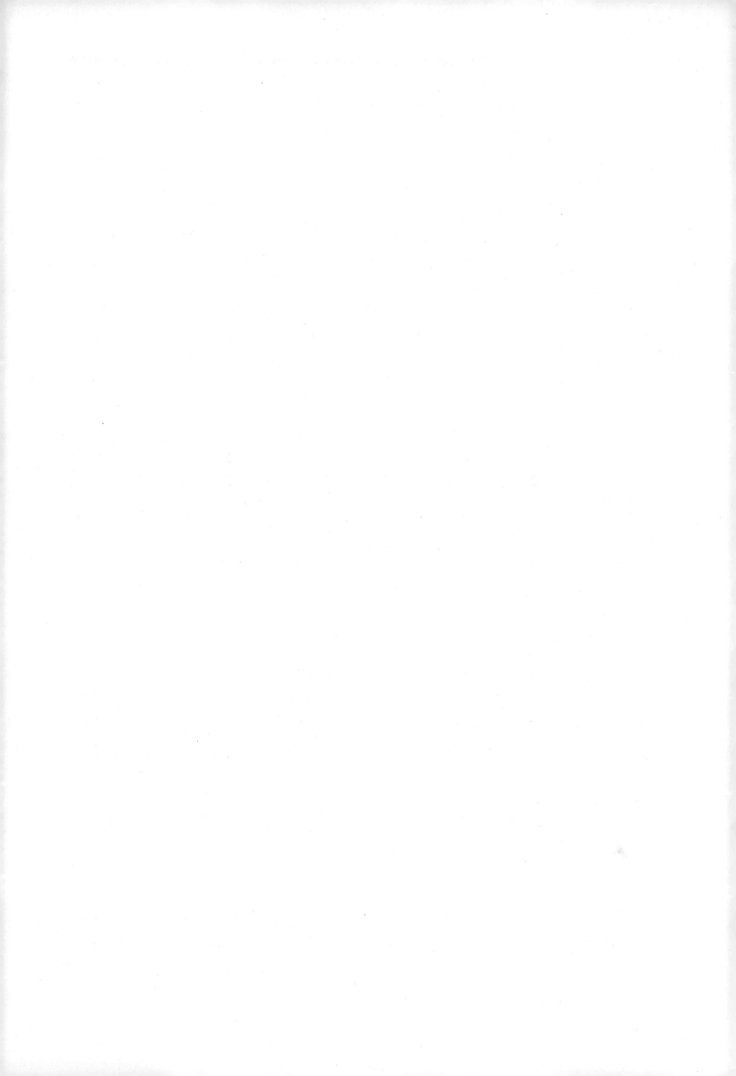

任务一

古民居建筑村落布局考察

古村落的产生与发展是社会、经济、文化、自然等因素影响的综合反映,有着丰富的自然景观和人文景观,以及强烈的地域文化特色。中国古村落的建造,无论从选址、布局、建筑形式、理水观念都十分强调人与自然的和谐共荣,强调人不能离开自然环境生存,只能适应、择优利用自然环境。古民居的建造体现了"天人合一"的核心思想,对古村落景观价值的研究,分析其村落布局的特点及启迪,以提高人们对古村落景观价值的认识、保护和利用,从而使古村落的景观价值、建筑遗产价值和历史文化价值得到更广泛的关注。

在中国不同地域存在着不同形态的古村落,其不同形态的特点生动反映了因历史发展、文化沿革、风俗民情、地理限制等方面的原因而形成的各种地域性的技术、文化和艺术内涵,是中国建筑历史文化中的宝贵财富,因此对其进行研究具有重要意义。

村落布局考察的内容如表4-1-1所示。

表4-1-1 村落布局考察的内容

村落布局考察的方向	要点一	要点二	要点三	要点四	要点五	要点六
村落外部环境形态	村落选址	古村落四周的山脉分布和水系分布	植被覆盖情况	周边道路情况分析	—	—
村落水体形态	水源位置	水系分布情况	水流量大小	利用与内外交汇情况	—	—
村落内部布局形态	布局形式分析	各种建筑数量统计	道路交通情况	人流量分析与聚集区分析	村落景观统计	村落内部空间布局分析

古村落布局三大特色如下。

1. 古村落用地选址——"天地人"三统一思想

中国"天人合一"观念源远流长,十分复杂,但其有一个共同的思想内核,即天与人是和谐的整体,天地派生万物,其中当然包括了人,人和自然万物都是这个和谐大系统中的不同元素,因此,人就应当尊重自然万物,强调天道与人为的合一;强调自然与人类相同、相类和统一,追求人与自然和谐的关系;强调人是自然界的一部分而应服从自然界的普遍规律;强调人性即是天道,追求道德原则与自然规律一致而达到天人协调和谐的理想境界。"天人合一"的传统观念也是古代村落、城市用地选址的基本思想。在科技不发达的时代,古人凭直觉认识和经验积累,曾总结出了以天、地、人相协调为准则的认识观念和一种特殊的择地评价标准和体系、择地方法和

构建居住环境的准则理论,即"风水理论"。虽然"风水理论"对其本身的科学性、合理性及其对人的心理作用的阐述方面缺少缜密的逻辑分析和准确的科学论证,以至其科学成分与迷信内容混杂一体,但是它汲取了中国传统哲学的智慧,所以"风水理论"这一特殊而古老的人居环境学仍是古人建村择地的依据。在"天人合一"的理论的指导下,村落选址建设注重物质和精神上的双重需求,有科学的基础和很高的审美观念。古人以崇尚自然、珍惜自然、合理利用自然的态度,择宜居之地。并高度重视和尊重基地自然生态环境的内在机理和自然规律,以珍惜土地、重山水、保林木、巧用自然能源的原则,村落选址大都利用天然地形,依山傍水,枕山环水,背山面水,负阴抱阳,随坡就势,大都选择在山谷内相对开阔的阳面或山侧南向缓坡上(见图4-1-1)。

遵循"阳宅须教择地形,背山面水称人兴。山有来龙昂秀发,水须围抱作环形"的模式,古村落的选址方式,充分体现了利用自然环境、营造适宜的聚居环境;充分体现着节约不可再生的土地资源;充分利用自然装点自然和融合自然,而且满足人们的居住和心理要求;注重环境和资源容量,保持适度的聚居规模(见图4-1-2)。

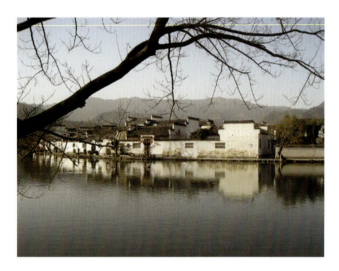

图4-1-1 安徽宏村1

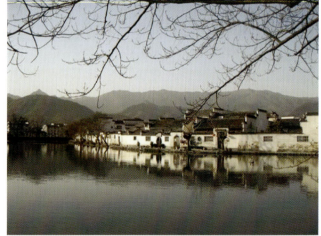

图4-1-2 安徽宏村2

保存到现在,古村落多为聚居形态,多沿山势、水势布局,灵活多样,整个村落的轮廓与所在的地形、地貌、山水等自然风光取得和谐统一,但每个村落都有着浓厚的地方特色,丝毫没有"克隆"的痕迹。"天人合一"思想所强调的人与自然是一个整体,与自然亲近,与自然共存、共荣、共雅的观念在中国文化上源远流长,影响深远。古村落空间布局观——"形胜"的思想及其用地布局观——"因地制宜"的思想,都从不同侧面反映了"天人合一"的思想在古村落选址、规划、布局、营造等方面所留下的烙印。

2. 古村落空间布局观念——"形胜"思想

"形胜"的城市空间布局观,造就了长安、洛阳、北京等众多著名的古代都城;同样,在保存到现在的古村落中同样也体现着空间布局的"形胜"思想。传统村落空间塑造强调顺应自然、因山就势、保土理水、因材施工、培植养气、珍惜土地、水脉等原则,保护自然生态格局与活力。常借岗、阜、谷、脊、坎、坡壁等坡地条件,巧用地势分散布局,组织自由开放的环境空间(见图4-1-3和图4-1-4)。

古人以古代的经济文化基础、人的行为和心理特征为依据,按功能分区、土地使用划分、宅地与耕地、住宅与住宅、道路与水系、空间尺度与组合等有机关系,进行多层面的创造,构建不同形态的物质环境。如集中型,即是以一个或多个核心体为中心(见图4-1-5和图4-1-6)。在现存古村落中常以祠堂、庙等多位中心,组织有序的空间结构,塑造庄严肃穆的空间氛围,表达敬祖尊先、长幼有序等"礼乐文化"的精神。组团型,则是以多

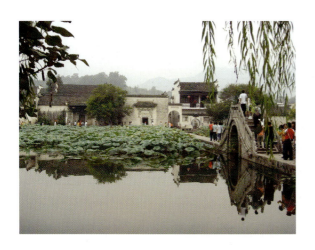

图 4-1-3　安徽宏村 3

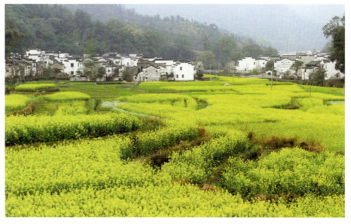

图 4-1-4　婺源村

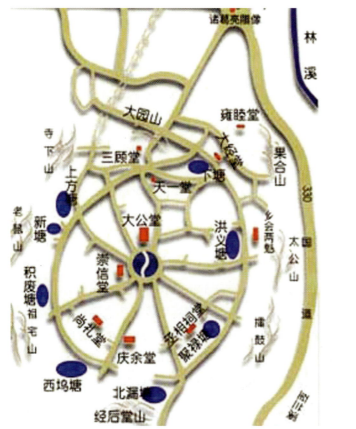

图 4-1-5　诸葛村平面图 1

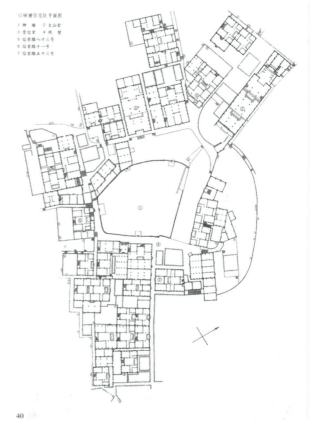

图 4-1-6　诸葛村平面图 2

个宅区组团，随地形、道路、水系相变化、联系的群体组合空间形态，常常以树、塔、庙等标志物为起点，成为划分外界的标志，以路、桥、树或牌坊、亭子延伸空间，以祠堂、庙宇、戏台等公共建筑和广场形成村内的开放空间，以街、巷收敛和转折空间引向宅群的组合空间（见图 4-1-7）。带型，随地势汇流水方向顺延或环绕成线形布局（见图 4-1-8）。

　　在保留下来的古村落中，空间结构多以自然山水屈曲环绕的线形布局，构建灵活多变的空间结构，也有采取均衡对称的中轴线布局，构建严谨有序的空间结构。放射型、灵活型、象征型，如浙江的诸葛村、俞源村等。特

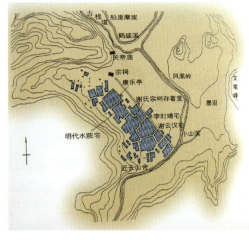

图 4-1-7　某历史文化名村平面图 1

图 4-1-8　某历史文化名村平面图 2

别是象征型的空间布局，在遗留下来的古村落中颇常见，这种仿生形式的空间布局体现着中国"天人感应"的自然观，表达人们通过赋予自然环境和聚落以一定的人文意义，而获得良好居住的心理需求，达到使村落与自然环境成为有机整体的目的。

3. 古村落用地布局观——"因地制宜"思想

我国古代十分重视因地制宜地营建城市、村庄。管仲在《管子·乘马》中提出："因天材，就地利，故城郭不必中规矩，道路不必中准绳。"这一见解充分强调了城市、村落的营造应充分结合当地的地理条件，不必强求形式上的规矩整齐，突出各地的个性特色，摒弃单一的格局，这也正是古人崇尚自然观念的集中体现。在山地多依山构建高低错落的多层次的竖向环境空间，充分发挥自然通风、采光、日照、观景及高密度空间效益；在黄土高原多利用黄土层具有的壁立性强的自然力，开挖洞穴而建窑洞式的环境空间；在平原多采用集中式布局的内向型环境空间，以方便生活和节约土地；在滨水地带常以"河澳"为建宅基地，以"顺流"布宅而绝水患或顺水布局建造灵活流畅、方便生产生活的水乡环境。中国不同地域环境的聚落，正是以智慧与创造，构建出了山水交会、情景交融的理想的居住环境。浙江大地遗留下来的古村落同样也时刻闪耀着古人村落用地布局"因地制宜"的思想。如楠溪江古村落开放空间的设置，一些公共建筑、祭祀建筑的位置和形式，蛮石和原木天然形态的自然运用，都巧妙地因借山水，利用自然，表现出与时空的高度和谐及对生活环境、艺术质量的重视。被誉为"中国进士第一村"的走马塘，充分利用奉化江支流东江，营造了村内充满智慧的水系（见图4-1-9）。

走马塘古村水绕渠环，四条河流环抱村落。水系不仅串起了全村所有的宅院，并且能蓄能排、能防洪能灌溉，还可以防火，功能齐全，设计非常合理科学，虽外形简单，但功效卓著。古村落的选址、定位和土地使用、分区安排上都注意"因地制宜"，以充分发挥自然潜力，以人活动的多种功能需求合理确定土地使用量、强度及特质。同时也从人与人、人与社会的活动需求和人精神审美及文化的需求出发，构建与自然保持协调的民居、街巷、广场、活动中心等物质和精神空间体系，创建人与自然、人与人、人与社会和谐有机的整体环境。

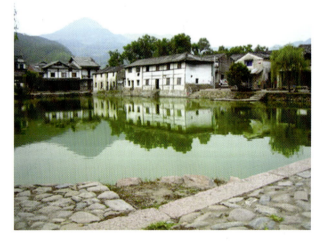

图 4-1-9　走马塘

任务二

古民居建筑装饰构造设计与考察

一、古民居建筑装饰艺术特征　　ONE

古民居建筑装饰艺术充分彰显了传统文化，体现了深远的精神文化内涵。对古民居建筑装饰的考察、分析要立足于装饰的部位、样式、风格、纹样、题材、手法、材质、寓意等八个方面，同时也要需反映装饰所含有的历史文化内涵。美学意味着要进行概要分析与阐释。各种装饰造型和手法的运用，在充分表达装饰形式美的同时也非常重视实用功能。总体上可归纳为以下四大特征。

1. **欣赏和寓意的双重性**

在中国的古民居建筑装饰中，经常是欣赏性和寓意性的交融为主要表现手段。既美观又有深刻的寓意，体现了中华民族千百年积累下来的深厚的文化底蕴，同时，对后世子孙也有长远的教育意义，可谓美寓双生。

2. **实用与审美的统一性**

很多地区的古民居以抬梁式为主，承重的大梁中间略拱起，两端以粗大的立柱支撑大梁两端及梁托。叉手等常雕刻成各种图案，内容有神仙、人物、走兽等，并髹以桐油，显得古朴典雅。

3. **"三雕工艺"装饰手法**

三雕工艺（木雕工艺、砖雕工艺和石雕工艺）是古民居建筑装饰艺术的鲜明特征之一，融木、砖、石雕为一体，形成了一种技艺独特的建筑装饰雕刻风格，在民间美术史上有着重要地位，是不可多得的文化遗产。砖雕主要用于门罩、门楼、八字墙及马头墙的端部；木雕用途更广，木构架、门窗、拦板、室内陈设等皆以木雕装饰；石雕多用于厅堂的台阶、柱础、明塘的栏杆和配置，以及民居群体中的牌坊、祠堂、亭台等。三雕内容丰富，有人物、山水、动物花鸟及文字题刻等，是古民居的一大特色。

4. **彩绘装饰**

彩绘作为我国古建筑装饰艺术中一种具有重要位置的表现形式源远流长。应该说，自从人类有了木结构建筑，就有了彩绘这项专门的技术。

最初的彩绘表现形式简单，主要是为了起到保护建筑物的木质构件不受风雨和虫害侵蚀，以延长它的使用寿命，同时也对建筑物起一定装饰美化作用。

随着社会物质文明和精神文明的进步，建筑工艺、材料和装饰技术也得以迅速发展，丰富多彩瑰丽堂皇的彩绘艺术便成为中国古建筑的重要标志之一。

中国古建筑如图 4-2-1 所示。

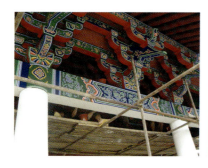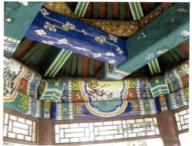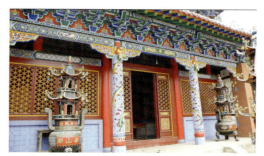

图 4-2-1　中国古建筑

二、传统装饰考察的部位

传统装饰部位如图 4-2-2 所示。

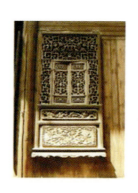

隔扇门窗装饰

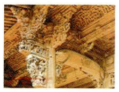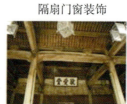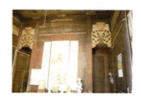

梁枋装饰

雀替

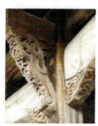

撑拱(牛腿)装饰

图 4-2-2　传统装饰部位图

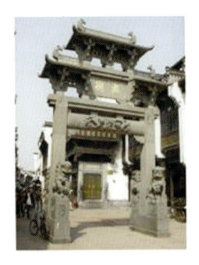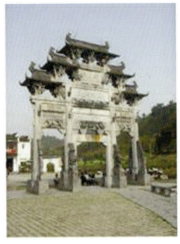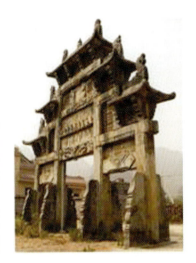

牌坊

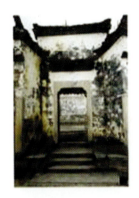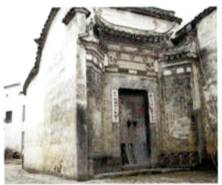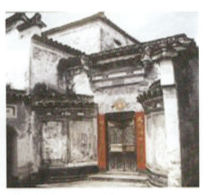

八字墙

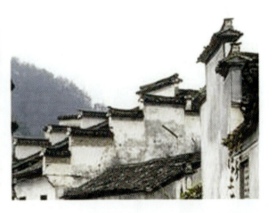

马头墙

地面装饰

续图 4-2-2

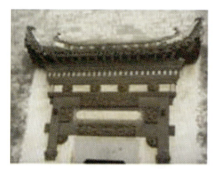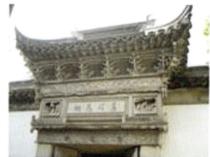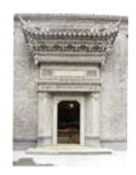

门罩装饰

瓦装饰

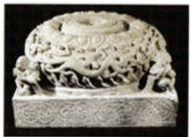

柱础

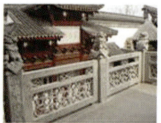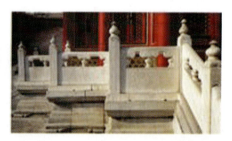

栏杆

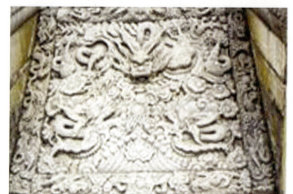

其他装饰

续图 4-2-2

任务三

测绘考察

一、测绘考察概述

对于古建筑来说，建立起完整、科学的记录档案是一切保护工作的基础，而古建筑的测绘则是其中的关键环节。因为只有测绘图纸能最形象、详尽地表现出文物建筑的现状，这是任何文字表述都不能代替的。

总体来说，古建筑测绘有两种基本类型：精密测绘和法式测绘。顾名思义，精密测绘对精度的要求非常高，是只在建筑物需要落架大修或迁建时才进行的测绘，其测量时需要搭"满堂架"，需要的人力、物力、时间都比较多，但是在实际工作中使用很少。而法式测绘是为建立科学记录档案所进行的测绘，也就是现在用于已定级的文物保护单位"四有"档案中的测绘。这种测绘较简单易行，可借助辅助测量工具而不需搭架就可以进行，所需的人力、物力、时间与精密测绘相比要少得多，在实际工作中使用也最多。无论是精密测绘还是法式测绘，古建筑测绘一般包括以下几方面的内容。

1. 建筑群的总平面图

图 4-3-1 是对非单体建筑，即如有院墙、牌坊、廊庑、古碑刻、道路等构筑物的建筑而言的。测绘总平面图应该准确地表现出各单体建筑之间的相对位置和间距，使其总体布局和环境一目了然。以往都是利用小平板仪来做这一项测绘的，现在可以利用一种功能更为强大的测绘仪器——全站仪来辅助测量，它可以统一坐标定点，并且集经纬仪、水准仪、测距仪的功能于一身，大大弥补了小平板仪数据不准确、使用不方便的缺陷。尤其是对于大面积的平面图测绘，甚至可以通过其专门的软件利用测量出来的控制点数据直接成图，这将极大地提高测绘工作的效率。

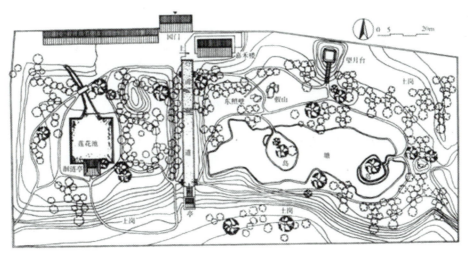

图 4-3-1 非单体建筑

2. 单体建筑的各层平面

对于大部分的建筑来说，一般只需皮卷尺、钢卷尺、卡尺或软尺就可以测出所有单体建筑的平面图。测绘平面时最重要的是先确定轴线尺寸，单体建筑的一切控制尺寸都应以此为根据。确定轴线尺寸后，再依次确定台明、台阶、室内外地面铺装、山墙、门窗等的位置，平面图就确定了。此外，还应该广泛使用激光测距仪，其优点是数据准确，使用方便，并且能测到一些因条件限制而人无法站立和上去的点的距离。它的这一大优势能在我们测绘立面图和剖面图时发挥很大的作用。

单体建筑的各层平面如图 4-3-2 所示。

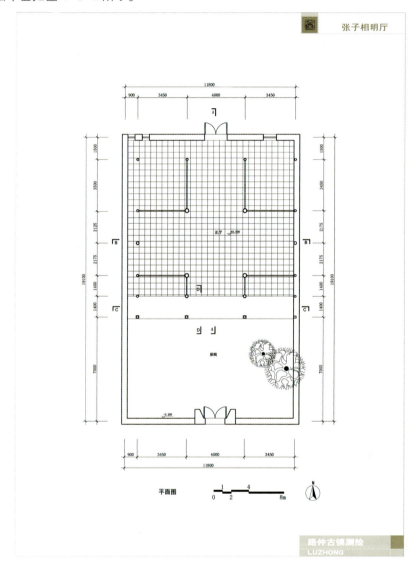

图 4-3-2　单体建筑的各层平面

3. 单体建筑的正立面、侧立面和背立面

对于法式测绘，因为没有搭架，无法上到建筑物上用皮卷尺测量高度，所以这一类立面图都必须借助辅助工具进行测量。粗略测量时，可以仅借助竹竿和皮卷尺、铅垂球测出高度。但是要用做档案记录时，单层的建筑，如果有可利用的反射点就可以通过激光测距仪测出高度，如果没有反射点可以通过全站仪测出两点之间的高差就是建筑的高度。对于一些两层以上的近现代的文物建筑，主要是借助全站仪测其高度。测出各点高度后，各个立面图就可以确定了。单体建筑的正立面如图 4-3-3 所示。

4. 单体建筑的纵剖面、横剖面

测量方法与测绘立面图的原理一样。不同的是剖面图要更清晰地表达出各层之间的构造关系。

单体建筑的剖面如图 4-3-4 所示。

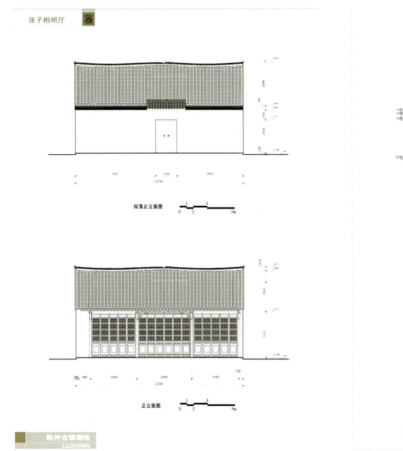

图 4-3-3　单体建筑的正立面　　　　　　　　图 4-3-4　单体建筑的剖面

5. 屋顶的俯视图、仰视图

屋顶的俯视图和仰视图如图 4-3-5 所示。

如图 4-3-6 与平面图恰好是相对应的。

6. 大样图

大样图如图 4-3-7 所示。

如图 4-3-8 所示，是包括了各种砖雕、脊饰、梁架的斗拱等部分的大样。因为这类装饰构件的线条、图案都非常复杂，甚至是一些人物、花鸟、虫鱼图案，而按照测绘的要求是要一一表现在大样图中的，这往往是古建筑测绘中耗时最长、难度最大的。在法式测绘中，最好的方法是借助数码相机拍下各个大样的正、侧、底面的照片，然后测出各个大样中重要的控制点的距离，通过比照数码照片绘出大样图。以往做这一项工作要求测绘人员必须具备良好的美术基础，否则就无法进行，具有极大的限制性。而且稍微复杂的图案都不能利用计算机来绘制，这样一来传统的方法已明显不能适应数字化工作的要求了。但是现在这一问题有了很好的解决办法：利用一系列的计算机辅助绘图软件可以直接利用大样的数码照片勾勒轮廓线，这大大简化了装饰部件大样图的测绘工作，而且画出来的图不再线条生硬，而是栩栩如生。这一绘图原理还可用于考古发掘图纸和器物图的绘制。手绘的米格纸底图可以通过绘图软件处理成出版时所用的图，而不再需要描硫酸纸图了。

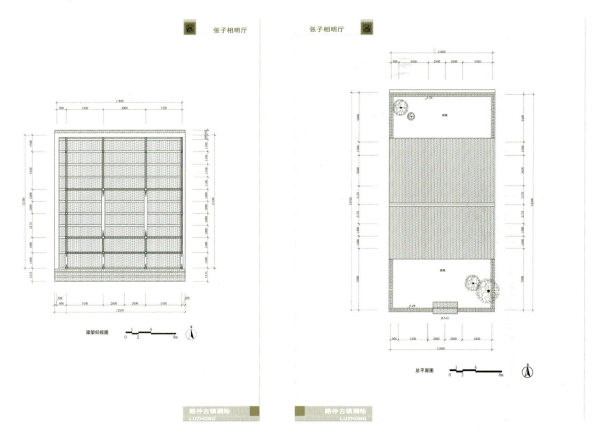

图 4-3-5　屋顶的俯视图和仰视图

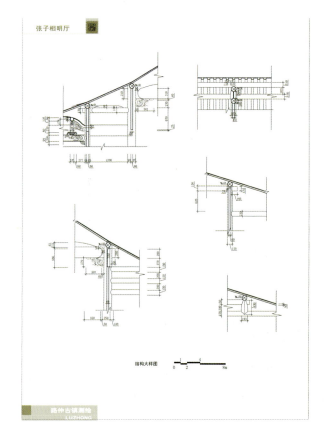

图 4-3-6　与平面图对应的图

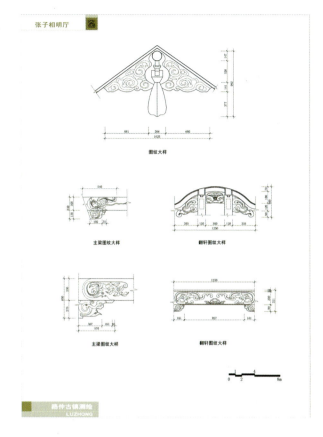

图 4-3-7　大样图

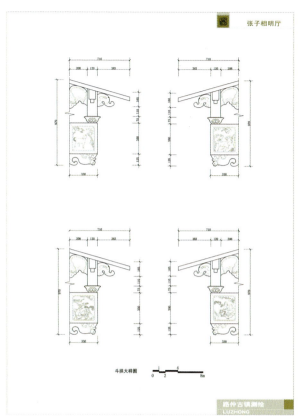

图 4-3-8　大样

二、古建筑测绘的工具和方法　　TWO

（一）古建筑测绘的工具

常用的古建筑测量的工具基本上是不需要经过专门的学习和训练就能够直接使用的手工测量工具，携带也比较方便。近些年来，随着电脑、卫星遥感器和网络技术的发展，测量技术正在发生彻底的变化，如 GPS、GIS 的运用等。新技术的逐步普及使用同样会对古建筑测量产生重大的影响，使其变得更精确、更高效、更科学，并且将会越来越多地替代手工测量。但是无论怎样发展，这些数字时代的技术和仪器无法代替眼睛和双手去认知和感受古代建筑。

1. 测量工具

1）皮卷尺

皮卷尺常用规格有 15 m、20 m、30 m 等。应用广泛，从总平面到单体建筑平面上的各种尺寸及高度、柱围等都可以用它测量。缺点是容易产生误差，使用者拉动卷尺时用力不匀、卷尺因自身重力而下坠倾斜、或是拉出很长时受风的影响都会产生误差。使用时要注意克服和矫正这些影响因素产生的误差。

2）小钢卷尺

小钢卷尺常用规格有 2 m、3 m、5 m。用来测量中等及小尺寸，如柱距、台明的高度及宽度、台阶及铺地尺寸、梁、枋、板及斗拱等构件的尺寸。测量者应人手一个。有的小钢卷尺拉出盒外可直立，可以方便地用来测量竖向尺寸。

3）软尺

软尺用来测量圆柱形结构件的周长以换算出直径。

4）卡尺

卡尺用来测量方形截面构件的宽、高尺寸和圆柱形构件的直径。

2. 测量辅助工具与绘图工具

1）指北针

指北针用来确定建筑和建筑组群的具体方位。

2）望远镜和手电筒

望远镜前者用来在绘制草图时看清细节，如吻兽的花纹，高处梁架的节点等。古建筑的室内光线较暗，绘制梁架面图和仰视图时需要有手电筒辅助照明。

3）垂球

垂球用来定直、寻找结构构件的重心，以及量度水平高差。在测量柱的侧脚、墙壁收分、构件水平投影距离等及大致检验构架是否有倾斜歪闪时需要有垂球辅助。

4）架木、梯子或高凳、直竿，架木的搭设需要有专门的搭架工人来完成

在不需要搭架测量时，梯子或高凳、直竿等辅助工具就是必不可少的。为了保证测量的精度，要选择挺直的竹竿，大头直径应小于 3.5 cm，长度在 3~5 m 比较合适。

5）白纸和坐标纸

白纸最好有一定的透明性，这样绘制同类草图时就可以提高工作效率。把坐标纸衬在白纸下面以便于控制草图的比例和尺寸关系。

6）笔

绘制草图以铅笔为主，HB~2B 铅笔较合适，不宜太软。此外还应备几支颜色不同的细尖的 Mark 笔，当同一张草图上注记很多时用不同颜色加以区分，比如，同一类构件的尺寸用同一种颜色标注。

7）照相机

照相机是采集资料与信息的不可缺少的工具。绘制草图时需要拍摄照片作为对草图的补充。注意拍摄时记录照片序号与内容以便和相应的草图对应。对于梁架节点、斗拱、檐口等重点结构部位要适当多拍。一些艺术价值较高的构件和装饰细部，如脊饰、瓦当、月梁、雀替、驼峰、梁枋彩画、砖雕、石雕等必须拍摄照片。建筑物的整体色彩也需要由照片来记录。

8）其他工具

其他工具有画夹或小画板（一人一个），夹子，橡皮，美工刀，三角板，直尺，分规，木水平，圆规，毛刷，计算器等。

（二）测绘前的准备

1. 物质方面的准备

1）搜集资料和图纸

为了解所测对象的历史、艺术和科学价值，了解其历史沿革和当前的整体情况，测绘前应尽可能地搜索测绘对象的相关档案和图文资料，内容包括：测绘对象所在地的地图、地形图；测绘对象所在地的工程地质、水文、气象资料；测绘对象的老照片、航拍照片及其相关图像资料；测绘对象原有的测绘图、修缮工程设计图、竣工图；管理档案和研究文献等。

2）勘察现场，确认工作条件

确认测绘的工作范围，如总图的测量范围，哪些建筑列入测绘项目等；了解建筑的复杂程度，确认每个单体建筑所需人数和总的工作时间；确认测绘时能否安全到达的部位，以准备相应的脚手架、梯子、安全设施和照明

设备等；了解测绘现场存在的安全隐患，制订相应防范措施和预案。

3）制订测绘计划

制订测绘计划，使工作有条不紊地进行。

2. 知识技能方面的准备

了解掌握古建筑测绘的基本原理和方法；了解古建筑的结构、构造和材料等方面的知识，尽可能多地了解所测对象的法式特征；尽量了解所测对象的背景、历史沿革、价值和其他相关信息。

3. 思想和心理方面的准备

切实做好思想和心理方面的准备工作，做到安全第一，并迎接挑战，战胜困难！

三、古建筑测绘的方法和原则

（一）测绘工作的分工与组织

测绘是一种集体性的工作，需要多个测绘人员的分工合作。合理的分工和有效的现场工作组织是准确、高效地完成测绘的保证。

现场测量、绘图和后期的正式图纸绘制均以"组"为单位进行，每组由3~5人组成。当测绘对象体量很大，或是测绘内容繁多时，人数可增至6~7人。牌坊、亭、照壁等较小体量的建筑每组3人即足够。

每个测绘小组应有位组长，负责具体安排每个小组成员的工作内容，控制本组测绘的进度，协调平衡每个组员的工作量，在遇到困难和难题时组织大家共同研究解决，更重要的是组织全体成员进行数据与图纸的核对、检查整理直至最终完成正式图纸。

测量工作的分工与组织如图4-3-9所示。

图4-3-9 测量工作的分工与组织

（二）现场测量

在到达现场开始测量工作之前，全体测绘人员应该已经通过收集与整理测绘报告的编写素材，对测绘对象有了较为全面的了解——建造年代与背景，创建时的组成与规模，历史上重大的翻修、改扩建的情况，现状，价值等。到达测绘现场后，要向当地文物管理人员及了解测绘对象情况的当地居民积极询问以获取更多的信息。在此基础上对测绘对象进行全面的勘察，将已知信息转化为感性认识。

全面的实地勘察结束之后，总体测绘内容、每个具体的测绘对象和具体的测绘内容，以及测绘工作的进度安排才能够确定下来。

1. 绘制测量草图

绘制测量草图是开展测量工作的第一步。草图的种类与内容与最终正式图纸的内容一致。测绘小组中的每位成员分别承担一定数量的草图绘制工作。需要注意的是，应使每个组员所承担的草图绘制工作量大致相等。以一

个 5 人小组举例来说，如果测绘对象规模中等、使用斗拱且斗拱种类较多，建议可以这样分工：组员 a 负责勾画所有的横剖面图和檐部大样图，组员 b 负责纵剖面图及角梁大样图，组员 c 负责平面图、相关大样图和梁架仰视图，组员 d 负责各个立面图及相关大样图，组员 e 负责所有的斗拱大样图及其他大样图。无论测绘对象的具体情况如何，总的测绘工作量有多少，一定要均匀分配工作量，以保证第一阶段的各种草图绘制工作能够同时完成，不至于影响下一段的测量工作的进行。

测量草图是我们日后绘制正式图纸的唯一依据，是第一手资料。可以说绘制草图是最重要的一个工作阶段，草图的正确、准确和完整是最终测绘图纸的可靠性的根本保障，草图中的错误和遗漏将会导致最终测绘图的错误。所以绘制草图时应本着一丝不苟的态度，遇有不清楚的地方，要及时观察分析清楚，切勿凭主观想象勾画，或是含糊过去。

2. 绘制草图的原则

1）比例适宜

如果比例过大，同一内容在一张图纸上容纳不下；比例过小，则内容表达不清，并给标注尺寸与文字带来不便。所以要根据草图内容的多少、繁简选择合适的比例，既能够表达清楚又留有足够的注记空间。

2）比例关系正确

这是指草图中的各个构件关系、各个组成部分与整体之间的比例及尺度关系与实物相同或基本一致。

3）线条清晰

草图中的每一个线条都应力求准确、清楚。修改画错的线时，应该用橡皮擦掉重画，不要反复描画或加重、加粗。

4）线型区分

应区分剖线和分体等几种基本线型，使线条粗细得当、区分明显以免混淆。

5）图面整洁、美观

草图也应具有艺术性。

6）引注大样

草图中包含有需要另外绘制大样的构件或部分时须在图中标明。

7）编号

每一张草图均要编号（包括对象名称，图纸名称，绘图人，绘图时间）。例如：文庙 – 大成殿——底层平面图，某某绘，××××年××月××日。

草图全部绘制完成之后，全组成员应集中在一起进行全面的检查、核对。其内容包括将草图与测绘对象进行比对，以排除漏、错；还包括将内容相互关联的草图汇合在一起验看是否完整，同时要注意检查同一测量内容在不同草图中出现时是否保持一致，并将图纸统一编制序号。确定草图没有遗漏和错误之后才可以进行下一阶段的数据和测量工作。

3. 测量

草图齐备之后就可开始测量了。量取数据和在草图上标注数据需要分工完成。往草图上标注数据的人应是绘制该草图的人，因为他最清楚需要测量哪些数据。记数人说出构件名称和所需的尺寸，测量人量取数据并读出数据值，记数人将其注在草图上。大的、复杂的尺寸由 2~3 人测量，一人记数；较小的、简单的尺寸由测量人中的一人充当测量人，两个人即可完成。

4. 测量和标注尺寸的原则

1）测量工具摆放正确

测量工具摆放在正确的位置上，即能准确测出所需尺寸的位置。或水平或垂直，切勿倾斜。使用皮卷尺、软

尺这些有弹性的工具时尤其要注意用力均匀，拉得过紧或过松都影响数据的精确；尺子拉出很长时，还要注意克服因尺子自身下坠及风吹而造成的误差。

2）读取数值的视线与刻度保持垂直

3）测量部位的选择尽量沿着建筑轴线（柱中线）

这样做是为了保证测量的连续性和准确性，切忌随意寻找位置量取尺寸。

4）单位统一

一般统一以"cm"为单位，测量总平面或是构件大样时可另用"m"或"mm"为单位。无论采用哪一种单位，读数人和记数人必须一致，不可因单位的不统一而造成数据错误。同时草图上要标明单位。

5）尾数的读取

读取数值时精确到小数点后一位。位数小于2省去，大于8进一位，2~8之间按5读数。例如：实际测得的43.7 cm 读取为43.5 cm，25.9 cm 则读为26 cm，30.2 cm 则读为30 cm。

6）尺寸标注

标注尺寸应有秩序，同类构件的尺寸在构件的同一侧、按同一方向注记，不同构件的尺寸可沿同一条建筑轴线（柱中线）标注，不能忽上忽下、忽左忽右地随手乱记。

7）避免重复测量

有些构件的同一尺寸往往在多个草图中都需要，测量时可在这些草图中同时标注，避免重复劳动。同时更要注意避免因此导致的尺寸漏测。测绘记录表如表4-3-1所示。

表4-3-1 测绘记录表

测绘建筑			组号		参加者			备注
测绘对象		图像采集号	长		宽	高		
测绘对象		图像采集号	长		宽	高		
测绘对象		图像采集号	长		宽	高		
测绘对象		图像采集号	长		宽	高		

5. 测绘草图的整理

现场的数据测量工作完成之后，就开始进入草图的整理阶段，即将记录有测量数据的徒手草图整理成具有合适比例的、清晰准确的工具草图，作为绘制正式图纸的底稿。这项工作是不可缺少的。因为通过绘制工具图能够发现勾画徒手草图时不易发现的问题，如遗漏的尺寸、测量中的误差、未交代清楚的结构关系等，也便于大样图和各种图案、纹饰及彩画的精确绘制。所以草图的整理要在测量现场进行，当场发现问题，当场解决。

6. 测绘报告

除上述测量和绘图的内容之外，测绘报告也是不能缺少的。测绘报告的编写是建立在测绘对象各方面资料的收集与整理的基础上的，这些资料主要包括地方史志、文献、建筑物本身包含的碑刻、题记所记载的相关史实。报告以文字形式记录下测绘内容，可以对测绘图纸不易表达的内容加以详尽的叙述和说明。除了记录测绘对象的全面信息之外，测绘报告还应记录测绘工作中的各种实际情况。

测绘报告样表如表4-3-2所示。

表 4-3-2　测绘报告样表

测绘者		班级		测绘时间		备注	
建筑名称		地点		建造者/建筑师		占地面积	
创建时的基本状况和创建年代与背景				现状			
历代历次的增修或改建或重建情况				相关的历史事件与人物			
布局情况				主要建筑形式			
测绘报告：							

项目五
教学安排与指导

YISHU
SHEJI
ZHUANYE
CZ
CAIFENG YU
KAOCHA

任务一 教学安排表

教学安排表如表 5-1-1 所示。

表 5-1-1 教学安排表

方向	内容	课时	作业
采风写生篇	素描采风	10 课时	完成 5 张素描风景作品 8K 大小（选交 3 张）
	色彩采风	20 课时	完成 5 张色彩风景作品 4K 大小（选交 3 张）
	建筑速写采风	20 课时	完成 20 张建筑速写作品 A4 大小（选交 10 张）
采风设计考察篇	摄影采风	8 课时	完成专题摄影 4 组（数量不少于 40 张）
	设计考察	20 课时	完成指定村落布局考察任务和相关建筑景观考察以及建筑装饰考察任务，并汇编成报告册（附考察任务书）
	测绘考察	10 课时	完成指定建筑测绘图纸一套（要求手绘与计算机结合）
采风总结与汇报篇	采风作品整理	8 课时	将以上作业有机整合与处理汇编成考察作品报告册（附报告册要求）
	采风展览	4 课时	组织并布置本次的采风作品与成果展览（附展览要求）

任务二 采风考察报告指导

通过外出写生，使学生了解自然界丰富的变化，理解采风的意义。同时引导学生体会当地的人文风情。通过写生练习应能够提高学生构图，组织画面能力，对色彩、素描的观察表现力及审美能力，进行采风考察活动为设计表达打下良好的基础。在采风实训结束后及时进行总结，将所有作品进行拍摄记录，并配以文字说明和采风心得体会 1 000 字左右。最后编辑成册作为课程总结。

报告册中应包含以下内容及要求。

报告册应进行排版设计和封面封底设计，并保留电子资料。

主要内容如下。

采风心得：记录整个采风课程的所见所闻所想所感，1 000字左右。

色彩部分：风景色彩写生作品不少于3张，装饰风景创作1～2张。并配以简要文字说明。

摄影部分：专题摄影以系列汇编成套——民居建筑摄影、自然风光摄影、人文摄影、夜景五张、自由主题摄影。并进行排版编辑和后期处理。并配以简要文字说明。

素描部分：风景与建筑写生作品不少于3张，配以简要文字说明。

速写部分：建筑速写写生作品不少于10张，配以简要文字说明。

设计考察部分如下。

（1）对指定村落布局进行考察——周边环境分析、水系统分析、内部布局分析三方面综合考察并形成考察报告，要求图文并茂。

（2）对指定村落建筑景观进行考察——现状分析、影响因素、外部环境分析、村落景观构成四方面综合考察并形成考察报告，要求图文并茂。

（3）按照装饰构造部位列表进行考察，要求影像记录结合速写记录，并配以文字说明。

（4）将测绘建筑的图纸和绘制草稿进行编辑整合成一套古建筑图纸（平面图、立面图、剖面图、节点与大样图）。

考察展板作业示范如图5-1-1所示。

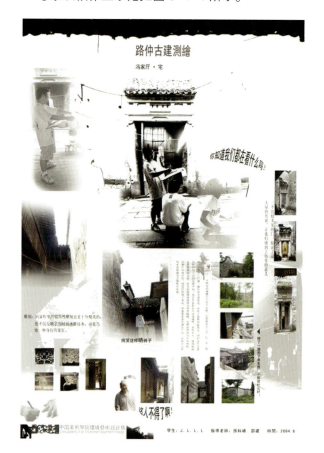 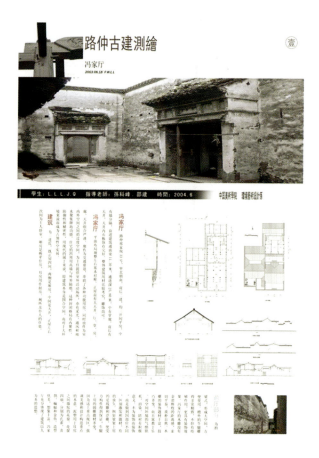

中国美术学院学生海宁采风报告展板优秀作业

图5-1-1　考察展板作业示范

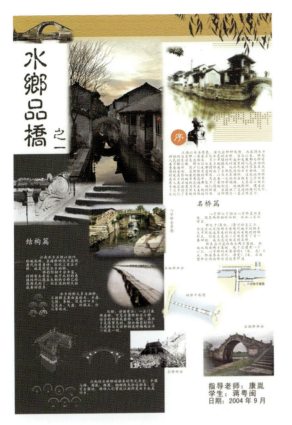
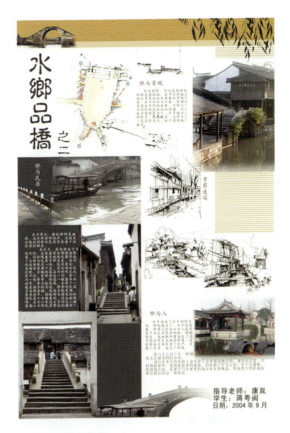

中国美术学院学生乌镇采风报告展板优秀作业

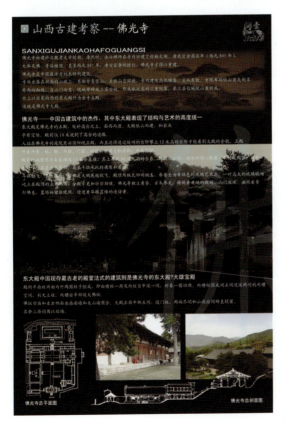
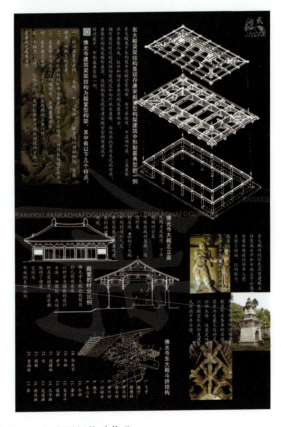

中国美术学院学生山西佛光寺采风报告展板优秀作业

续图 5-1-1

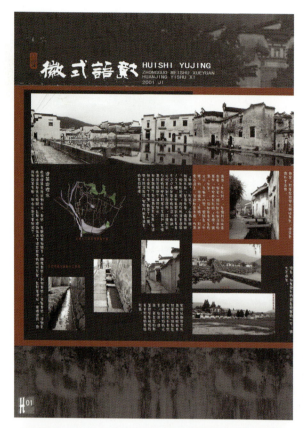
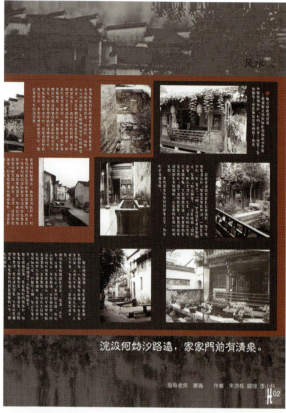
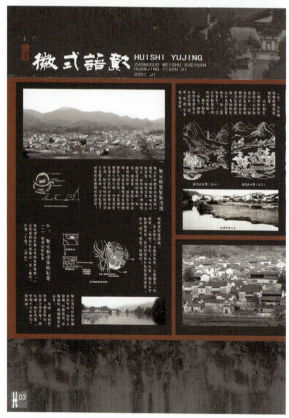
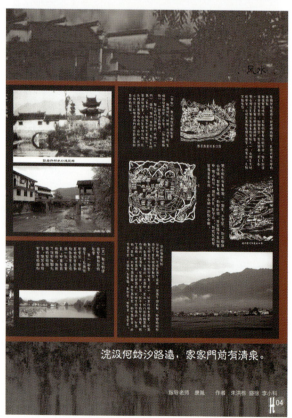

中国美术学院学生安徽采风报告展板优秀作业

续图 5-1-1

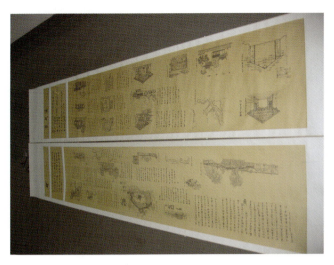
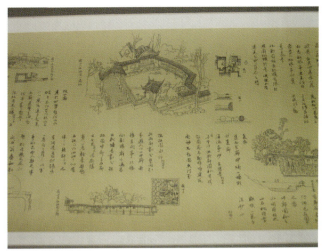

中国美术学院学生俞源采风报告展板优秀作业

续图 5-1-1

任务三

考核与评价

（1）学生在采风期间应认真作好笔记，将所获得资料(包括素描、色彩、建筑速写、摄影、设计考察、测绘)全部整理到采风本或电子文档中。采风结束后，交指导教师作评定采风课程成绩依据之一。

（2）采风结束后，学生应按时写好采风报告，交指导教师评阅。

（3）采风结束时，应进行考核，根据学生在采风过程中学习、表现、考核情况来评价，由指导教师进行综合评定给定采风成绩。其中学习部分主要指采风报告，含采风实践调查报告；表现部分指态度、纪律以及安全等；考核情况指笔试或口试成绩；各部分的权重由指导教师制定并在采风前宣布，其中学习和考核两部分之和不得低于65%，采风成绩按优、良、中、及格、不及格五级记分评定。

（4）成绩评定工作在实习结束后一周内进行，成绩评定结果经系主任审核签字后送系办公室登记入册，同时，应及时作好实习总结汇报工作，完成财务报销手续。

（5）采风成绩参考标准

优：采风实习过程中态度端正，表现突出；能全部完成实习大纲的要求，采风报告中有丰富的实际材料，作业、日记完整，能对采风内容进行全面、系统地总结，能运用所学知识对某些问题进行深入的分析，并能提出自己的见解。笔试或现场考核时能圆满地回答问题。采风中无违纪行为。

良：采风实习过程中态度端正，遵守纪律，服从领导。能全部完成采风大纲的要求，对采风内容能全面总结，提出内容丰富、论述正确的实习报告，笔试或现场考核时能比较圆满回答问题，作业、日记完整。采风中无违纪行为。

中：采风实习中态度端正，遵守纪律，能完成采风实习大纲中规定的主要内容，采风报告中对采风内容总结得比较全面，笔试或现场考核时能正确回答主要问题，作业、日记完整。采风中无违纪行为。

及格：达到采风实习大纲基本要求，采风报告内容基本正确，笔试或现场考核中能基本回答主要问题，采风

中虽有违纪现象，经教育后能改正者。

不及格：未达到采风实习大纲要求，采风报告有明显错误，笔试或现场考核时不能正确回答主要问题，或有原则性错误，采风中有严重违反纪律的现象。

任务四

采风报告展

报告展流程如图5-4-1所示。

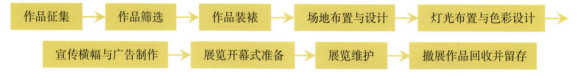

图5-4-1　报告展流程

2011年江苏信息职业技术学院艺术设计系专业采风纪实如图5-4-2所示。

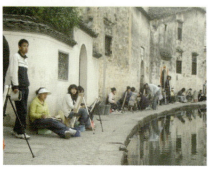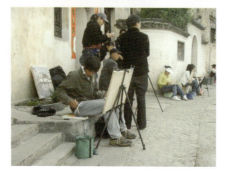

图5-4-2　专业采风纪实图

项目六 作品欣赏

YISHU
SHEJI
ZHUANYE
CAIFENG Yu
KAOCHA

一、建筑速写作品欣赏

建筑速写作品欣赏如图 6-1-1 所示。

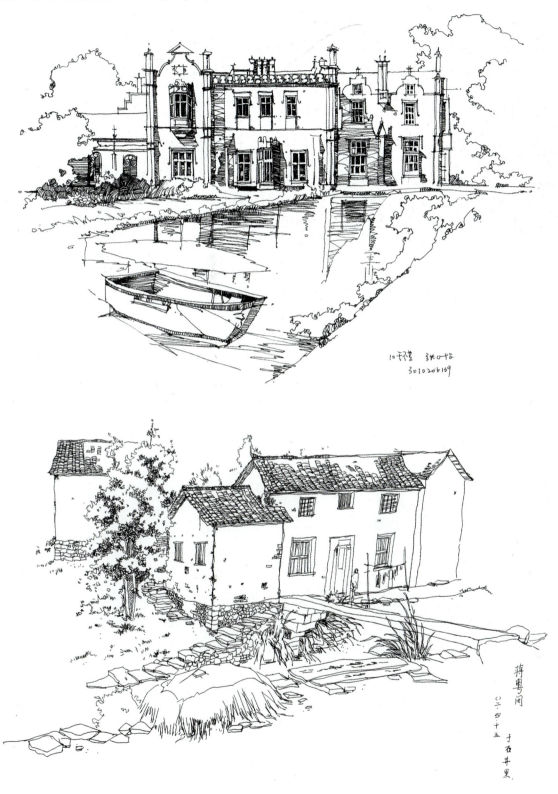

图 6-1-1 建筑速写作品欣赏

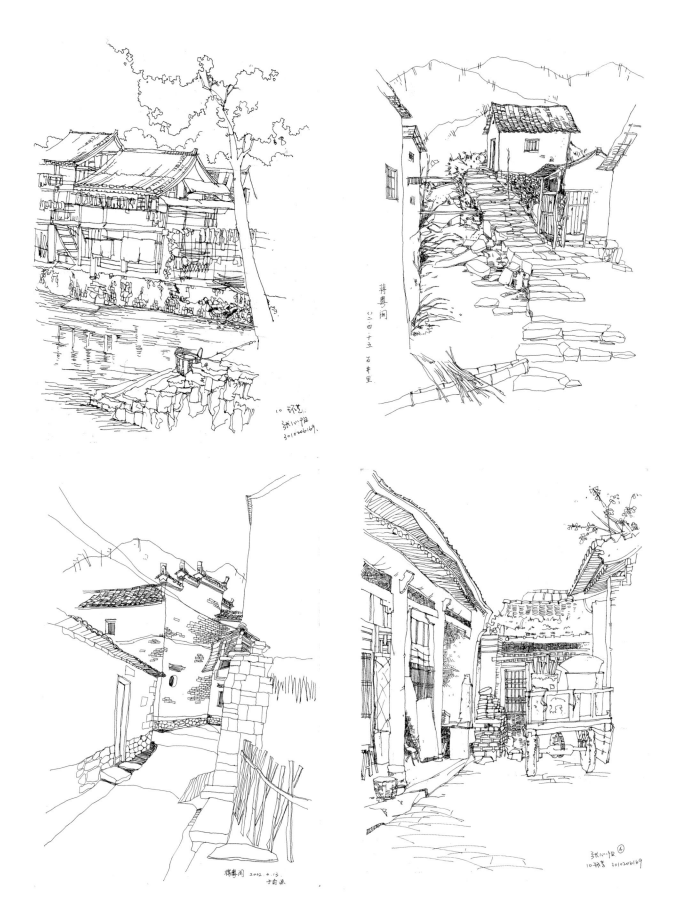

续图 6-1-1

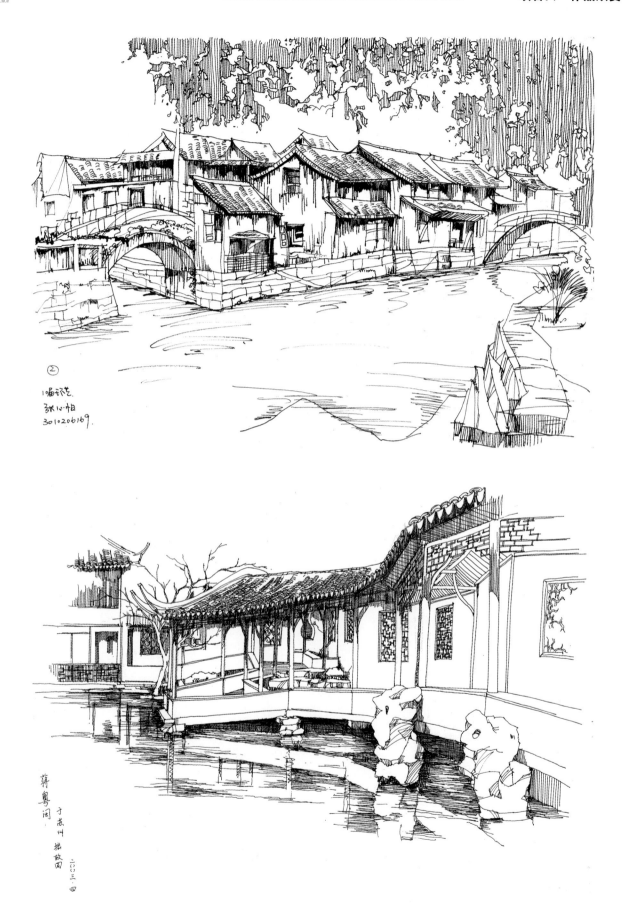

续图 6-1-1

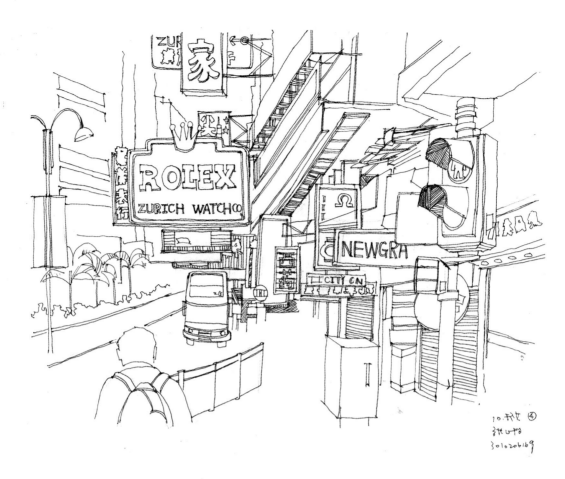

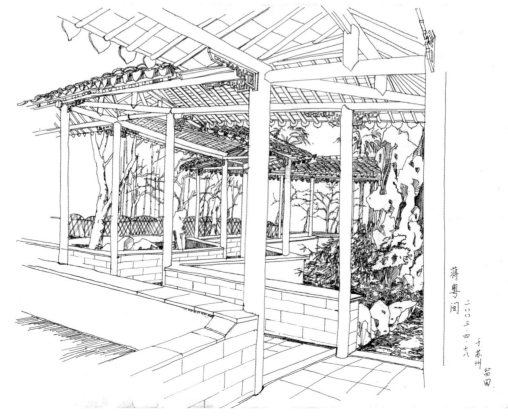

续图 6-1-1

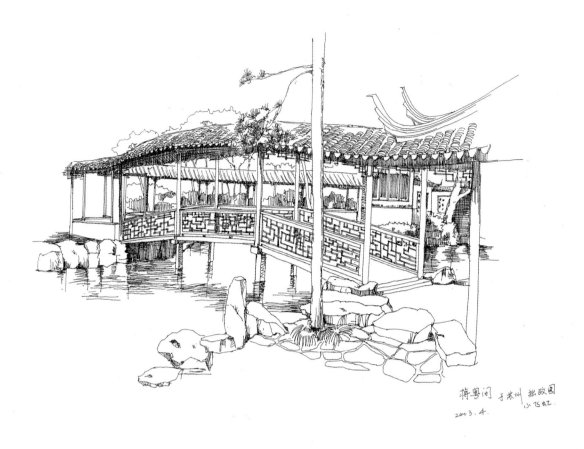

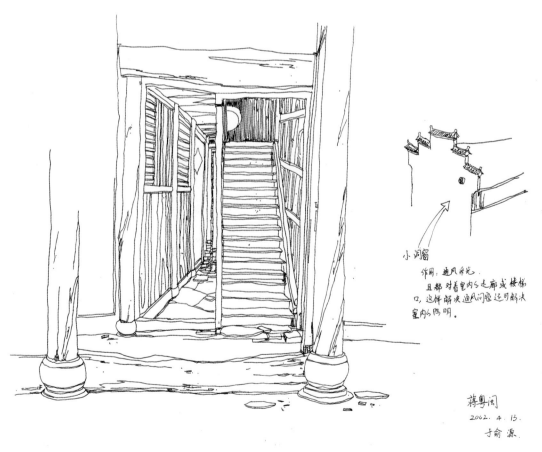

续图 6-1-1

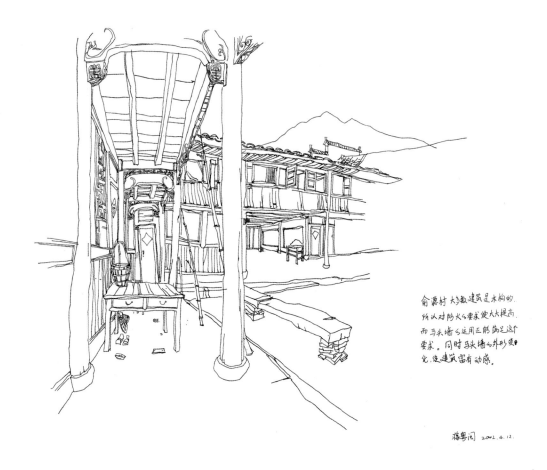

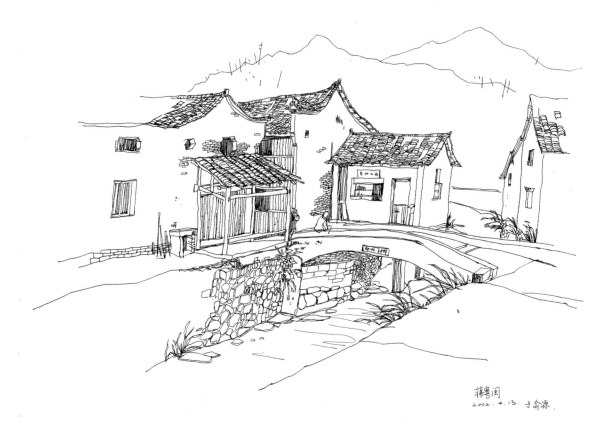

续图 6-1-1

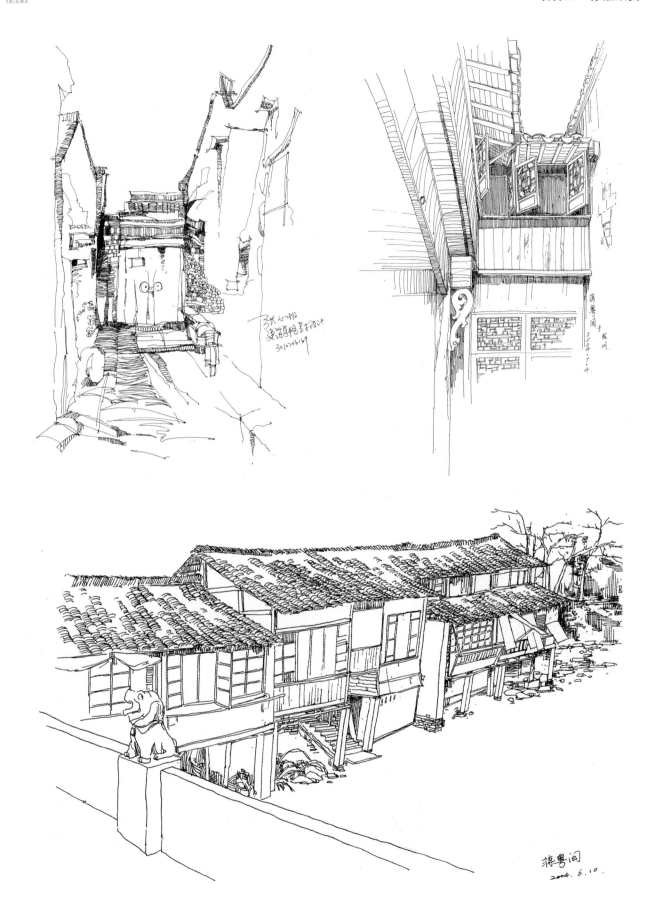

续图 6-1-1

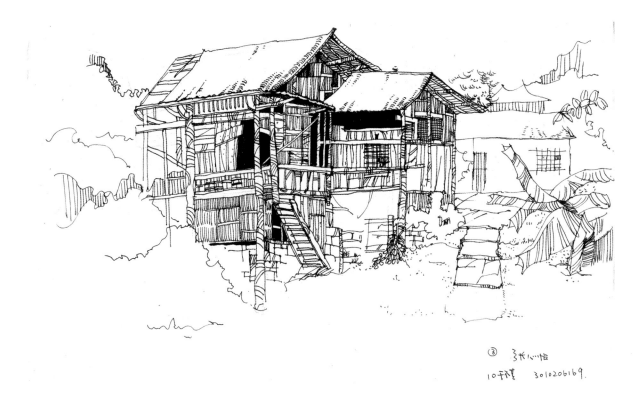

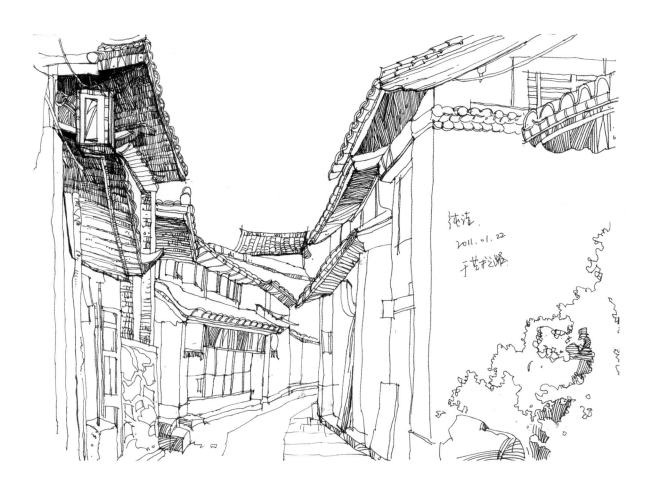

续图 6-1-1

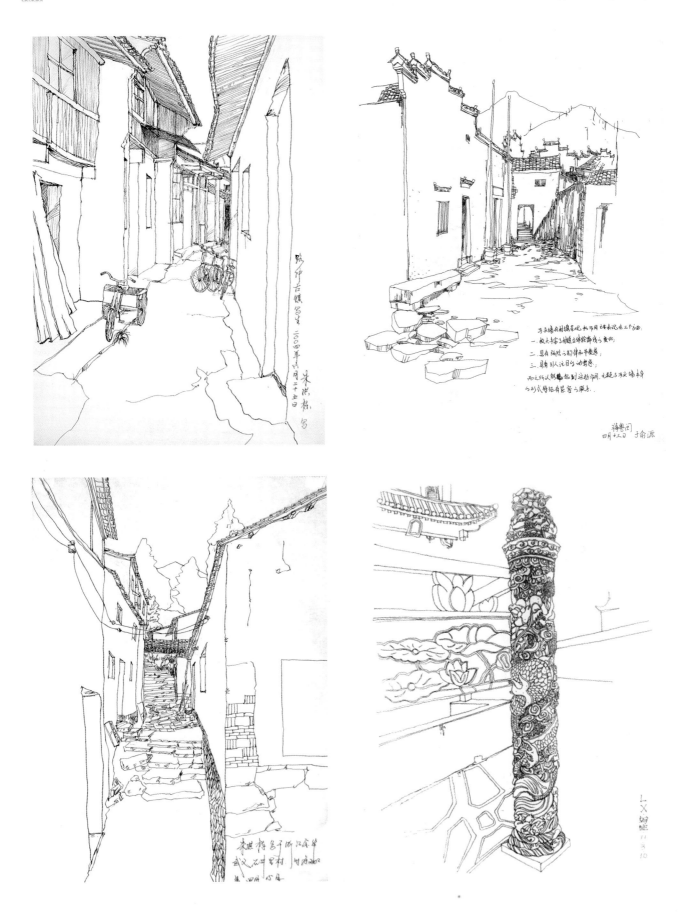

续图 6-1-1

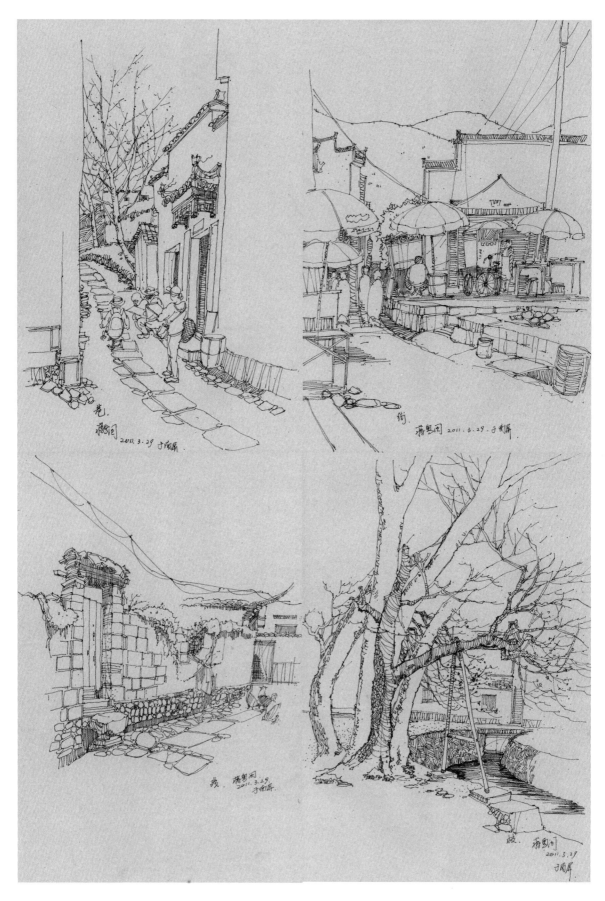

续图 6-1-1

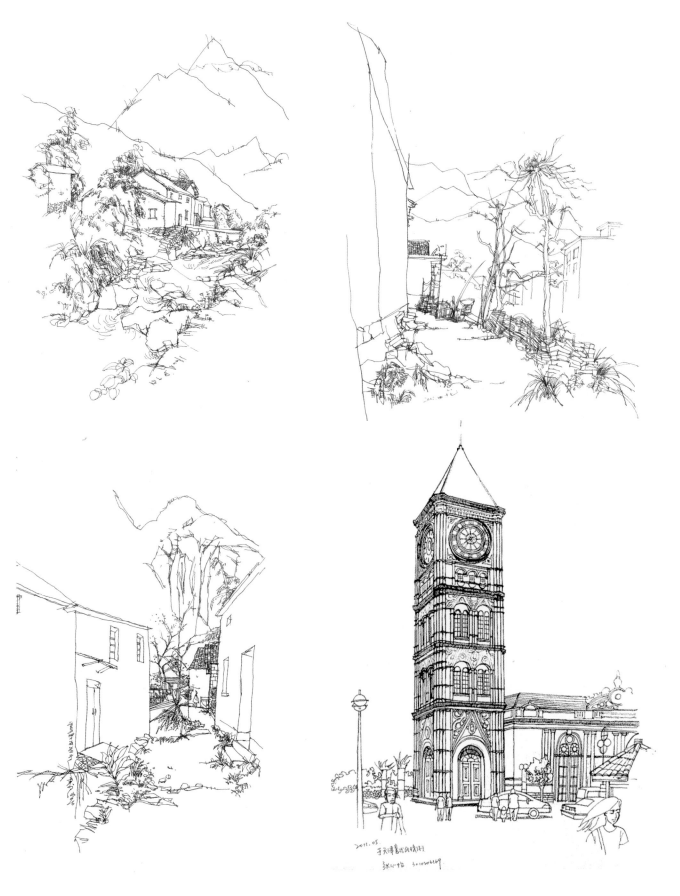

续图 6-1-1

续图 6-1-1

二、素描作品欣赏

素描作品欣赏如图 6-1-2 所示。

图 6-1-2　素描作品欣赏

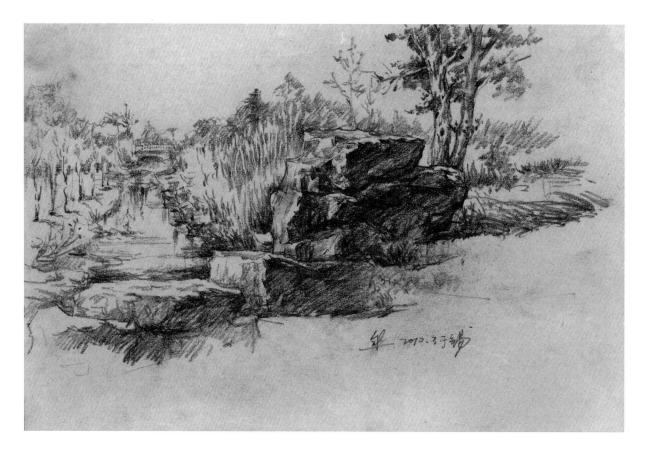

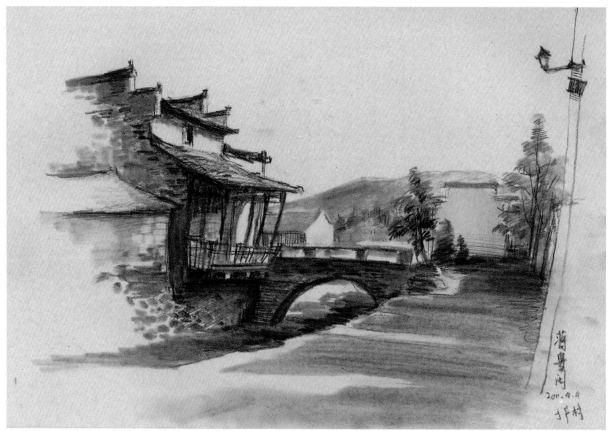

续图 6-1-2

续图 6-1-2

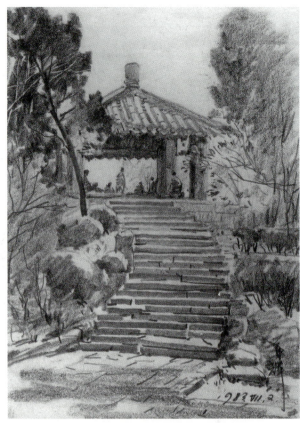
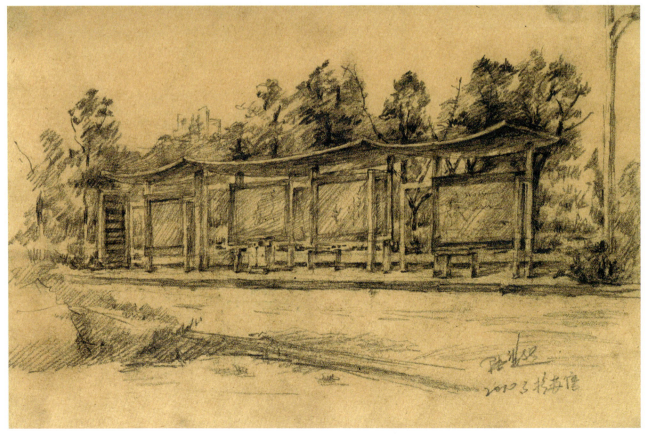

续图 6-1-2

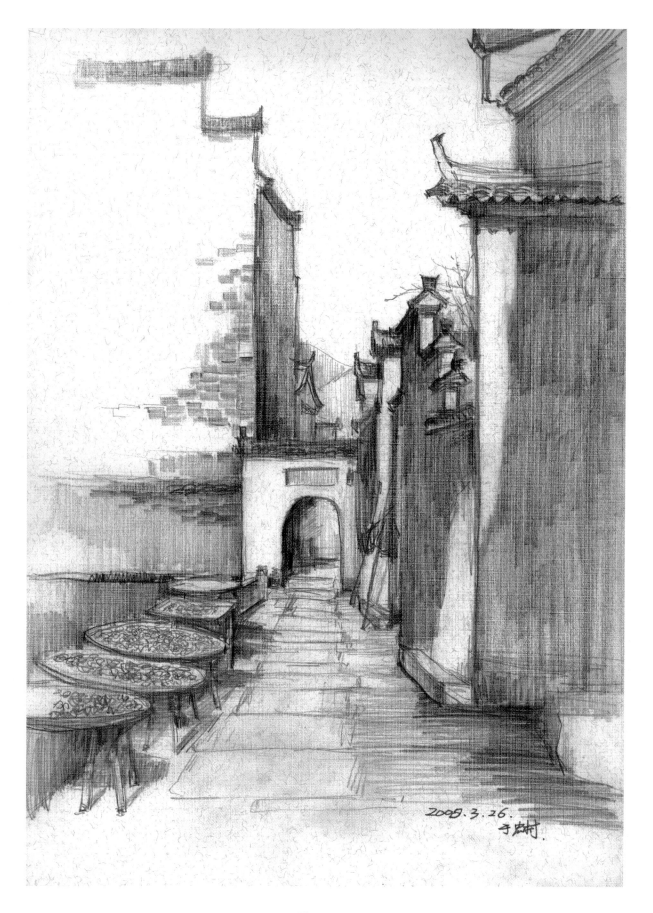

续图 6-1-2

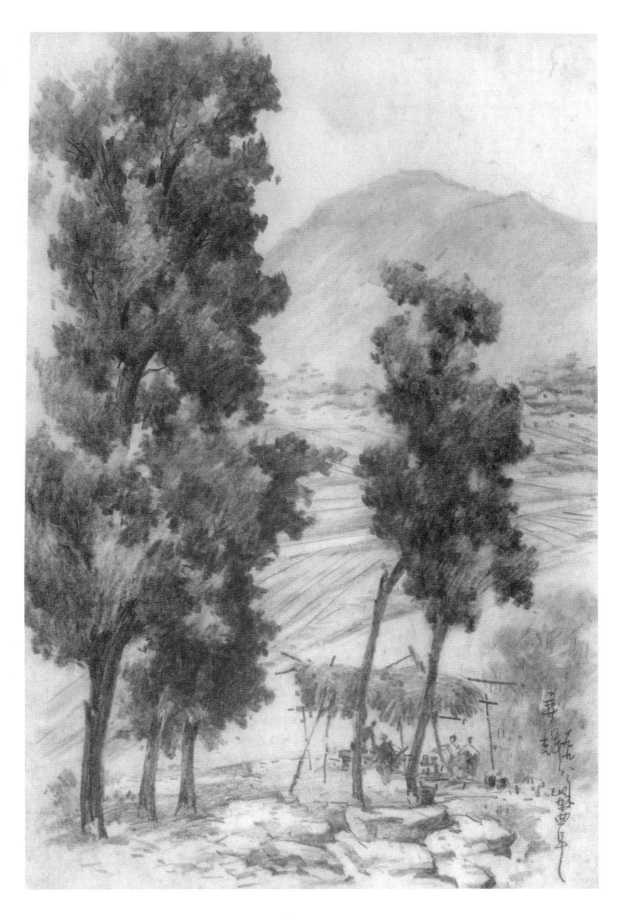

续图6-1-2

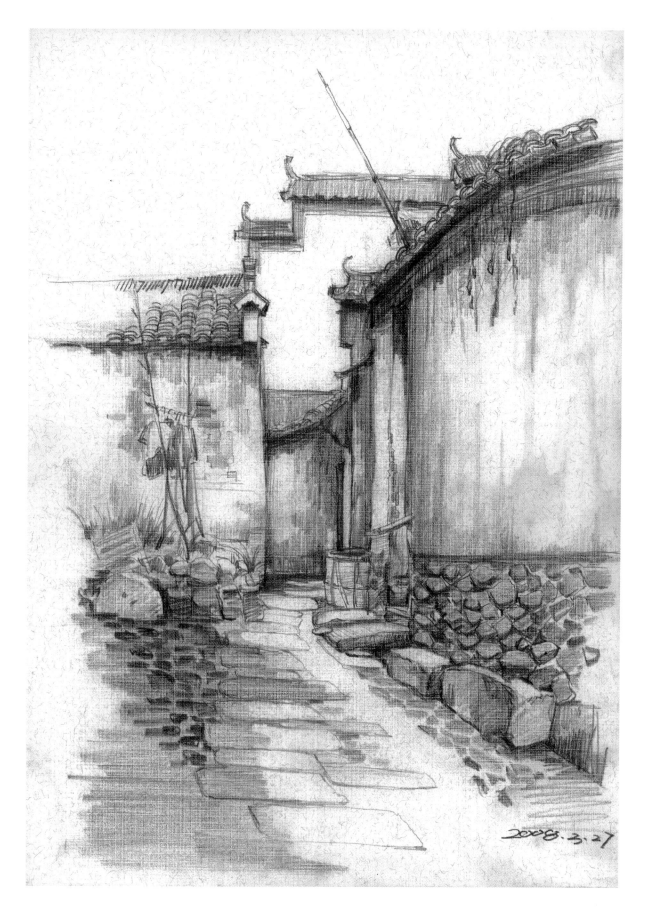

续图 6-1-2

续图 6-1-2

三、色彩作品欣赏

色彩作品欣赏如图6-1-3所示。

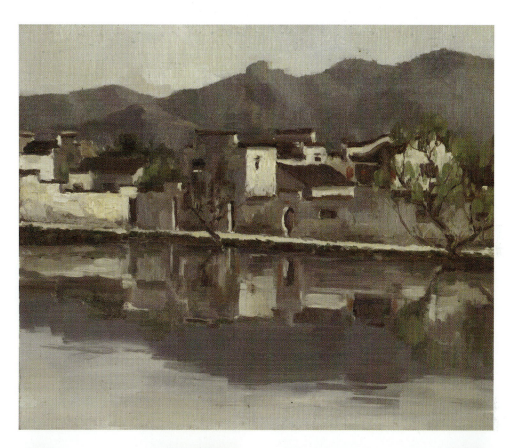

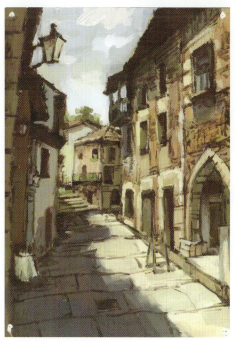
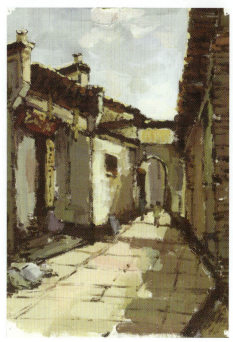

图6-1-3　色彩作品欣赏

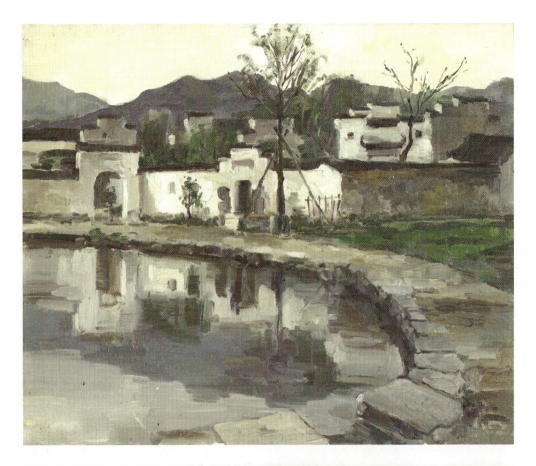
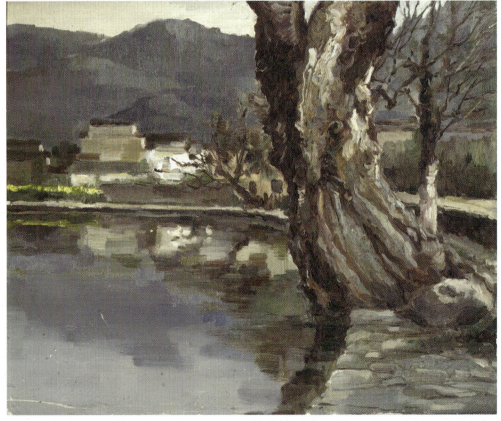

续图 6-1-3

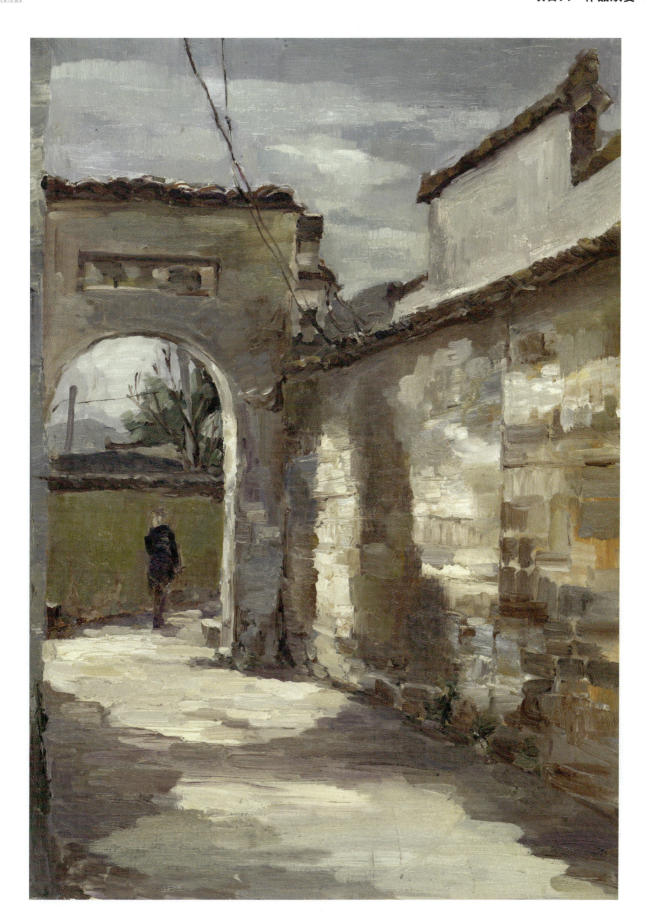

续图 6-1-3

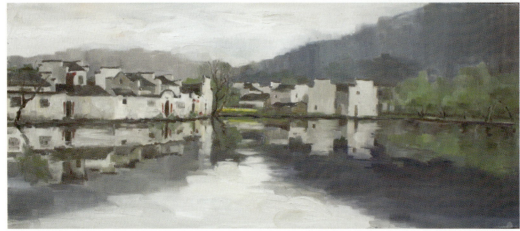

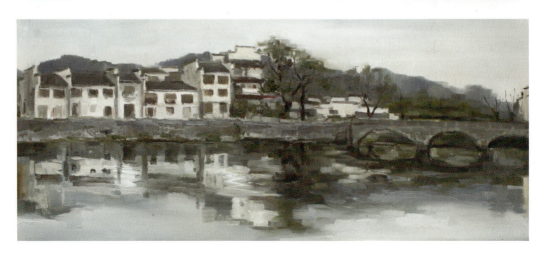

续图 6-1-3

续图 6-1-3

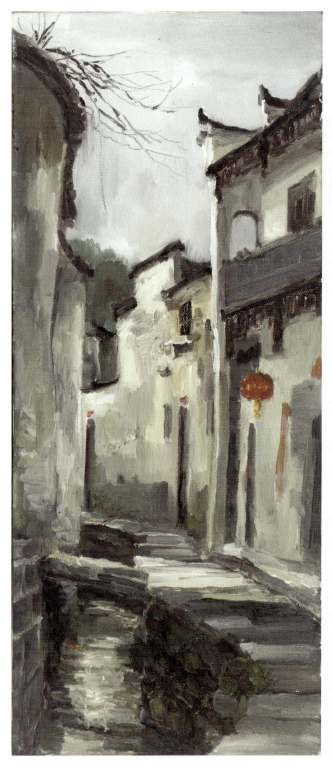
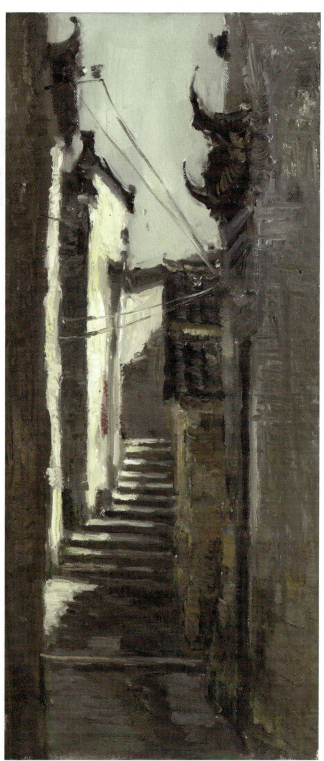

续图 6-1-3

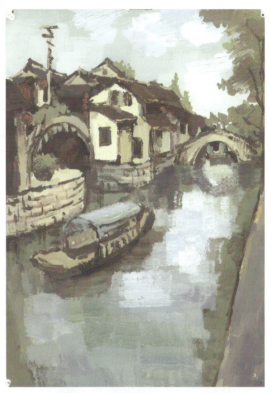
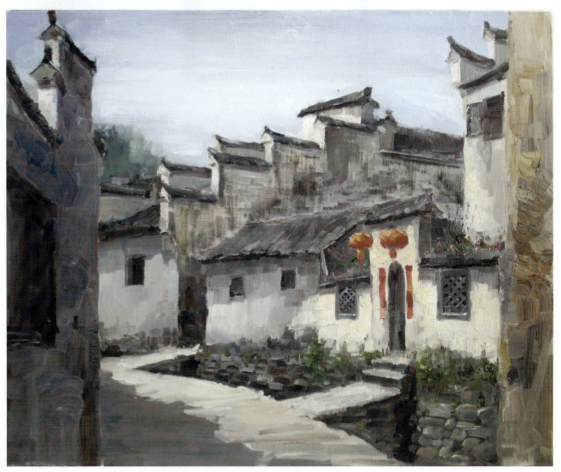

续图 6-1-3

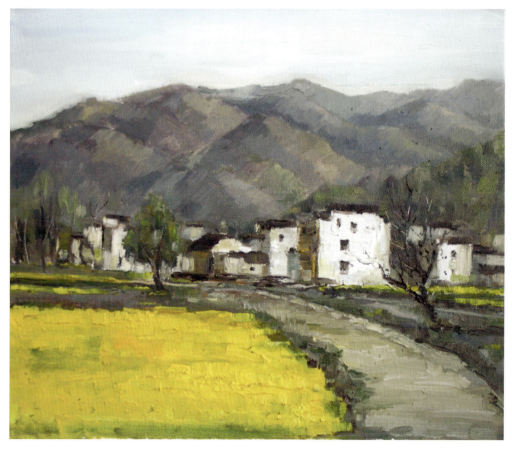

续图 6-1-3

四、水彩作品欣赏

水彩作品欣赏如图 6-1-4 所示。

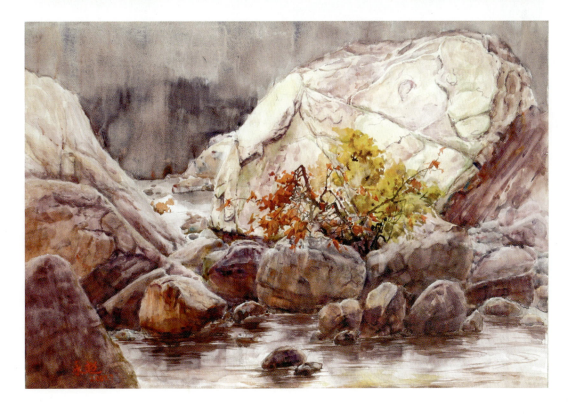

图 6-1-4　水彩作品欣赏

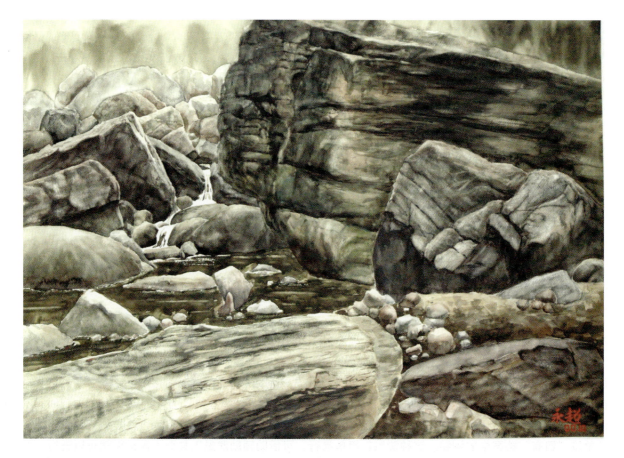

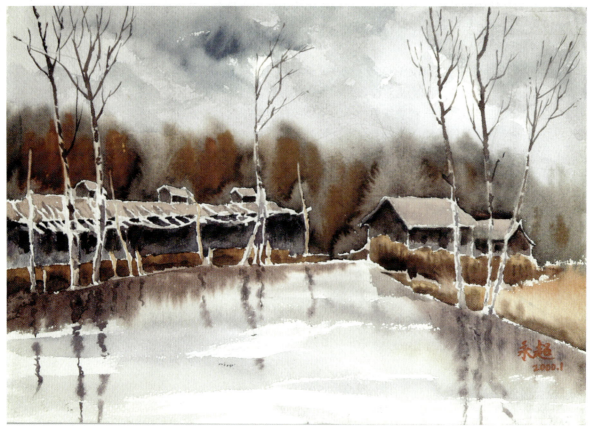

续图 6-1-4

参考文献
CANKAOWENXIAN

[1] 彭一刚.建筑绘画及表现图[M].北京:中国建筑工业出版社,2007.

[2] 王浩,唐晓岚,等.村落景观的特色与整合[M].北京:中国林业出版社,2008.

[3] 张奇,王巧玲,杨义辉.风景素描[M].上海:上海人民美术出版社,2007.

[4] 温庆武,侯云汉.皖南民居写生与设计考察[M].武汉:湖北美术出版社,2008.

[5] 杨义辉.风景素描表现[M].上海:同济大学出版社,2008.

[6] 唐芳.图案装饰[M].北京:中国青年出版社,2009.

[7] 苏传敏,钮毅.风景写生[M].合肥:安徽美术出版社,2010.

[8] 蒋粤闽.色彩[M].武汉:华中科技大学出版社,2010.

[9] 林源.古建筑测绘学[M].北京:中国建筑工业出版社,2006.

后记
YISHU SHEJI ZHUANYE CAIFENG YU KAOCHA
HOUJI

在本书的编写过程中得到了江南大学朱磊教授、陆康源教授的支持，同时也得到了中国美术学院 2000 级环境艺术设计专业学生的支持和江苏信息职业技术学院艺术系李新翔、魏江平、刘雪花主任的支持。还有无锡市湖滨中学王冰老师和杨瑶老师，以及无锡吉品画苑和无锡艺术之路美术研究工作室的大力支持。谨在此表示衷心的感谢！

本书参考了相关文献资料，由于时间仓促和联系不便，编者没及时一一联系，诚表歉意，并对相关作者表示感谢。希望相关作者看到后与编者联系。

主要供稿者：

潘恬、张心怡、蒋川琦、罗赟杰。